品味大师精品

主编 陈仲建 撰文 黄明安 李凤荣 摄影 吴军

李凤荣 木雕艺术

海潮摄影艺术出版社

图书在版编目（CIP）数据

李凤荣木雕艺术 / 陈仲建主编;黄明安撰文;吴军摄.

福州:海潮摄影艺术出版社,2008.4

（品味大师精品）

ISBN 978-7-80691-389-5

Ⅰ.李… Ⅱ.①陈…②黄…③吴… Ⅲ.①木雕－作品集－
中国－现代②李凤荣－生平事迹 Ⅳ.J322　K825.7

中国版本图书馆 CIP 数据核字（2008）第 053978 号

顾　　问：顾　正

策　　划：陈仲建　严　明

主　　编：陈仲建

撰　　文：黄明安　李凤荣

摄　　影：吴　军

责任编辑：卢　清

品味大师精品

李凤荣木雕艺术

出版发行：海潮摄影艺术出版社

地　　址：福州市东水路 76 号出版中心 12 层

网　　址：www.hcsy.net.cn

邮　　编：350001

印　　刷：福建彩色印刷有限公司

开　　本：889 毫米 x 1194 毫米　1/16

印　　张：4

版　　次：2008 年 5 月第 1 版

印　　次：2008 年 5 月第 1 次印刷

印　　数：1－3000 册

书　　号：ISBN 978-7-80691-389-5 / J·84

定　　价：38.00 元

序

在我国的传统工艺美术中，木雕艺术是其中重要的种类。

我国木雕主要集中在浙江，福建，广东等省，各地都有着自己的历史传统和艺术风格。浙江省以东阳的平板透雕和乐清的黄杨木圆雕为主，广东省以潮汕地区的金木透雕为主，风格特色很明澡。

而福建的木雕艺术，是福建省众多工艺美术品类中的一项重要种类，制作生产面也较广，主要在福州，莆田，仙游，泉州，惠安，诏安等地。从现存的庙宇建筑和佛像雕刻等方面，可以看到，福建的木雕艺术在一千多年前的隋唐时代，就已达到了相当高的雕刻艺术水平，由于各地的风格习惯，使用功能上的有所不同，因此各地的木雕艺术也形成了不同的品种和艺术风格。

福州的木雕，从制作建筑装饰和佛像，逐步发展成为独立的圆雕工艺品。莆田、仙游的木雕，唐宋时期就已用在建筑装饰、佛像和刻书等。泉州、惠安的木雕，大多是在建筑装饰、佛像和家具装饰上发展起来的。诏安的木雕，因与广东的潮汕地区接近，其木雕艺术也与潮汕的金木雕相近。

改革开放之后，福建省工艺美术又得到新的飞跃和发展，我省的木雕工艺行业也同样得到很快的发展。

福建木雕艺术虽是全省工艺美术行业中的重要品种，但对于福建木雕艺术比较系统的宣传和介绍的书籍、资料不是很多。

最近，得知海潮摄影艺术出版社，分别出版介绍我省重点的工艺美术品种，重点工艺美术家的书籍，并对其作品、工艺美术家的师承、创作构思、表现手法，作品的工艺效果和特点等，由行家撰文介绍和点评，可以说是图文并茂的好书籍。该系列书的出版既宣传介绍了福建重要传统工艺美术及其代表性的艺术家，也为我省传统工艺美术留下宝贵的历史资料，同时，为广大木雕艺术从业人员提供宝贵的创作理念。真是可喜可贺。我们祝愿和期待着更多的这些书籍的面世，为我国的文化艺术增添新的光彩。

中国工艺美术学会副理事长
福建省工艺美术学会会长

郑礼阔

目录

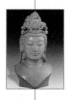

善艺：善人之艺·善艺之人
——记木雕工艺美术大师李凤荣

精品赏析

善艺：善人之艺·善艺之人

——记木雕工艺美术大师李凤荣

一、三十年的功力，五代的传承，看到了木雕艺术大树上漫延的清晰的脉络

李氏家族的木雕艺术追溯至今已历经五代传承。

上世纪初，侨乡莆田江口的大户人家"胡椒王"盖房子，在人头攒动的建筑现场，人们看到一对沉默寡言的父子，时常出现在工地上。父亲黄亚贤是一名木匠，专事梁柱门窗的花鸟雕刻，儿子只有十多岁，既当学徒又侍候着父亲和其他工匠。当时莆田木雕已经形成两大支脉，一支是宫庙神像和大户人家的建筑雕刻，另一支是以精细圆雕和精微透雕为特色的艺术雕刻。前者粗犷实用，追求形态美,讲究建筑的平衡性；它的作品至今还尘封于遗留的老屋上；后者细腻生动，糅合民间绘画艺术和雕刻家匠心独具的审美眼光，它的传世之作遍布海内外。

这个十多岁的孩子就是李凤荣的父亲李农民。

李凤荣出生在这样一个木雕世家，这位皮肤白皙、温文尔雅的中年人，打从少年起，便在父亲李农民、伯父黄丹桂的影响下，耳濡目染，日薰月陶，接受莆田木雕最初始的"庭训"。说起来让人困惑，民间艺人的师承关系有时是相当神秘的，手把手传授祖传手艺特色，让人想起禅宗的"以心传心、不立文字"。本来是一种手艺活，可传承的结果却因人而异。所谓"有情来下种，因地果还生。"李家世代传授的木雕技艺，到了凤荣这一辈才得以发扬光大。李凤荣 13 岁随父学艺，在莆田工艺一厂当学徒。那时父亲李农民已是闻名的"修光"和"开脸"师傅。厂里聚集着木雕界一流传人黄丹桂、佘文科和朱榜首等人，凤荣被安排在"象牙组"，这是一个技术尖子较集中的一个组，一晃就是十年时间。这十年的言传身教，十年的运刀、奏凿，十年的修炼功夫，凤荣的雕刻技艺，粗的如劈木凿坯的"斧头功"，细的如修光、开脸、手脚、锦花、细景等工序，在师傅们的指导下，得到了系统而扎实的训练。十几岁的凤荣，在木雕技艺竞赛中早已脱颖而出，成了厂里的技术骨干。这是凤荣从事木雕艺术的萌芽期，这种缘分，在莆田当代木雕界是少有的。

凤荣对木雕的难解情愫是在后一个十年里。莆田县工艺一厂解散后，工艺

师们流落到民间。上世纪八十年代到九十年代初，李凤荣奔波在莆田的梧塘、江口、黄石等地，与父亲和同行一起，从事寺庙雕塑创作。这期间他接触了莆田最广泛的民间艺术，结识了一批各行各业的朋友，积累了不可或缺的人生经验。九十年代初，李凤荣开始承揽台商来料加工，并慢慢从技术积累过渡到资本积累，萌生了合股办厂的想法，进入了相对独立、真正创业的热身阶段。这期间，李凤荣的木雕作品大部分销往东南亚地区，各地客商从众多工艺品系列里，开始发现并欣赏，并喜欢上了他采用沉香、檀香制作的木雕工艺品，作品题材的丰富性和表现手法的精致新颖，正像材料本身所具备的质地，散发出淡淡的香气。

凤荣木雕艺术转向成熟期是近十年。1998年以前，中国木雕界还处于相对封闭阶段，各地的工艺美术师天隔一方，大都从事个体创作，疏于来往，处于一种游离状态。1999年开始，工艺界交流的门打开了，李凤荣开始频频参加全国各地的工艺美术作品的展览和交流，从中确立了自己的艺术价值和位置，在更大的空间里，寻求作品创新的学术平台，同时也在寻找种种商机。他的作品也走向了一个更为广阔的空间，在艺术和市场相互撞击的火花中，不断完善自我，超越自我，从而实现了最初的梦想。

从1999年到2007年，李凤荣在参加全国各类展览中，共荣获国家级金奖15项（特等奖或特等金奖），银奖18项，省级金奖17项，银奖20项。其中有中国工艺品博览会、工艺大师博览会的届奖，中国民间文艺博览会的届奖，也有冠以"国际文化产业博览会"等的届奖。他的作品无论在上海、北京、深圳、广州等都市，还是在日本、新加坡、澳大利亚等国家，都为他赢得了种种声誉。2006年，李凤荣被联合国教科文国际民间艺术组织授予"国际民间工艺美术大师"称号，一位工艺大师的诞生，用了三十年时间，在他家族经历了四五代，在中国木雕艺术界，只是在须臾之间！

二、风格独特、内涵丰富的艺术构成，展示了传统木雕的艺术魅力

木雕是一种三维空间艺术，是无声的语言和立体的诗篇，是人类最早的艺术形式之一。笔者接触李氏木雕多年，在每一次的关注和凝视中，每一回的揣摩和发现中，都能找到怦然心动的艺术灵感，对人类的艺术创造和神奇的木头材质发出由衷的感叹。凤荣的木雕作品是一组风格独特、内涵丰富的艺术构造，它体现了莆田传统木雕的优势，更体现了源远流长的中华和谐文化。如果给他琳琅满目的作品以归类，大致分三类：

一是宗教题材类。如《百相观音》《渡世三十三观音》《十六弥勒》《八仙过海》《群仙祝寿》《九莲观音》《西方三圣》《皆大欢喜》《慈容》等；

二是民间吉祥类。如《春颂祥和》《桑榆故里》《富贵连绵》《福禄寿》《花好月圆》《群芳争艳》《喜鹊登梢》《瓜田情趣》《五谷丰登》等；

三是浪漫神话类。如《飞天》《乘风破浪》《收获》《精卫填海》等。

这是我最近看到的几十件作品的总体印象。宗教题材类木雕作品的创作一直是李氏木雕的强项。这类木雕作品以人物造型为主，以精雕细刻突显刀法的娴熟，以宗教故事和素材表现作品承载的文化内涵，以极品沉香木和檀香木取材提升审美的庄严、神秘和高贵。木雕界大都知道，李氏木雕的用材选择是独步天下的。莆田作为"中国木雕之城"，但是能对沉香木真正深入了解的人并不多。这种外形古朴、呈棕褐色、香味辛辣甜酸、极具神奇的木材其实不是一种活树种，它是一种名叫风树的植物病变聚脂而成的"化石"。它是通过漫长的时间凝结而成的神物。并吸收天地之精华，凝聚四时之雨露，是价值惊人的极品。那天凤荣取出一块越南红土沉香，指着它对我说，别看它不起眼，批得了时下一套商品房呢！凤荣用沉香、檀香雕佛像，雕刻神话故事，表达了人类对美好未来的无限向往，也表达了一位雕刻艺术家对人间美好事物的祝愿。

　　民间吉祥类木雕作品以山水花鸟、农事稼穑、飞禽走兽等为雕刻对象。这类木雕继承了莆田"精微细雕"的传统。《桑榆故里》也叫《家园》，是一件充满田园生活情趣的作品。这件获得"第三届中国民间工艺品博览会"金奖的黄杨木作品承载着农耕时代的文明：水中的牛儿，绽开的荷花，岸上的鸡鸭鹅狗，悠闲食草的马儿，成双成对的小鹿，石阶而上的人家，掩映在芭蕉和竹林下的茅屋，葡萄树上的松鼠和桃树上攀援的猴子，莫不惟妙惟肖，充满生机。作者对细微处的把握既体现雕艺的精巧，也显示出他对生活的细心观察。整件作品好似一只飘浮在现代文明洪流中的"诺亚方舟"，她的精神寄托的宏大而苍茫。

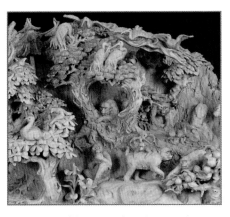

《春颂祥和》局部

　　《春颂祥和》采用大型的东北老黄杨木雕刻，长1.36米，体形微弓，作品分成几个部分，如：松鹤常青（鹤、松树）、天道酬勤（牛）、瓜瓞绵绵（瓜）、旺犬迎春（犬）、吉祥富贵（鸡、牡丹）、孔雀开屏（孔雀）、侯门添寿（猴子、寿桃）、传世流芳（葡萄）……等等。刻画了寒冬已去，又是一个美丽春天的来临。此作品给人一种平和、亲切的感觉，更深刻表达了作者的祝愿：愿美好的春光永驻人间！

　　这是一件费时甚多、用心良苦的作品，细看每一局部，都是那么生动与和谐。从细节上让观者沉吟良久，发出会心微笑；再看总体构思，微微上弓的木头像一座绵延的山脉，众多的生命皆为有情之物，共同居住在一片祥和的山地上。整件作品让人产生浑然一体的感觉。每一部分都是整体的分蘖和蕴藏，正像交响乐中每一个乐章都在表现其作品的主题。所以，好的木雕作品的大小丛生、高低起伏，都体现了物态音乐的节奏感和事物的运动本质，它能引导人的审美，勾起人的情思，从而进入文化核心层面，这便是作品的最早初衷，也是作品的最终目的！《春颂祥和》荣获2007年中国（深圳）第三届国际文化产业博览交易会"中国工艺美术文化创意奖"

金奖；又获上海举办的"第九届中国工艺美术大师精品博览会"金奖。

浪漫神话类木雕作品在凤荣创作中较少。这类作品的明显特征是作品采用了超现实主义题材，应用夸张和神化的手法，如《飞天》一组四件作品，最早的"飞天"见于印度阿旃陀壁画中，后来在敦煌石窟的壁龛上发现，中国的"飞天"有长长的裙裾飘带，飘飘欲飞的身姿，韵律柔美的舞蹈。凤荣用香榧木来雕刻的《飞天》作品，米黄色的肌肤色泽滋润，线条流动的纹理细腻入微，四个"飞天"或手操琵琶、箜篌、或身背腰鼓、口吹横笛，载歌载舞，栩栩如生，充满喜悦。作品体现了对女性曲线美的崇拜。那座檀香木雕成的《乘风破浪》，更是把这种浪漫表现到极致：一艘龙船航行在波涛汹涌的大海中，船上白帆激荡，一群猴子坐在龙船上，它们或腾起飞跃，或攀爬到桅顶，对远方做遥远的眺望。它们是想奔往哪里？遥远的地方真的有彼岸吗？这是凤荣创作作品中比较少见的一种现象。完全采用借材"巧雕"的手法表现了人类勇往直前、无所畏惧、探索

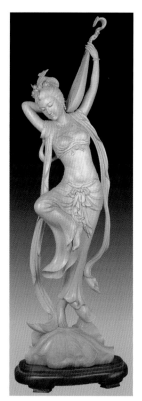

《飞天》作品之一

未来的本性。那件取名为《收获》的作品更是因材"巧雕"的典范，沉香木的形状酷似古埃及航行在尼罗河上的太阳船，上面雕有一组大小不等、隐现不同的猴子，好像是满载而归？这难道不是从神话中吸收艺术营养而创作出来的吗？

三、生动而细腻的刀法语言，体现了工艺师与木头情满掌间的心灵呼应

在当代中国木雕领域，几个主要雕刻地区已经形成相对独立的区域特色：如东阳的浮雕，乐清的黄杨木雕，泉州的金木雕等，各地工艺美术师在创作中都能扬长避短，发挥各自优势，而地处福建中部的莆田，则以立体圆雕为特色优势。莆田木雕除仙游县古典家具外，传统的优势到了当代以立体圆雕为作品的构架。这在凤荣的木雕作品中体现的尤为突出。

立体圆雕是一种全方位、多角度的雕刻技艺。它要求雕刻艺术家尽可能最大限度地发挥材料本身的价值和创作过程中的想象力。凤荣的木雕作品四周皆可入画。即使是以一面为主的浮雕，上、下、内、外也能体现多层次的艺术效果。这种工艺要求艺术家对作品的把握要老练到位。一般学院派的木雕创作在打坯前，都要事先画好设计图和草稿，凤荣的师承是纯民间的，他们缺少美术造型的系统训练，而是另辟蹊径，把草稿直接画在木头上。一是求中线确定作品中心。一尊几十公分高的观音，先要在底部画线找出中心点，确定头部中轴，然后运刀打坯。二是以头长为标准合理确定身体各部位的比例。木雕界行话叫

"立七、行六、坐五、盘三五"，即站姿、行姿、正坐姿、结跏坐姿与头部所形成的不同比例。三是科学把握头脸部的尺寸比例。遵循"三庭五部（眼）法"，还有肩宽是头宽的两倍等民间法则。当然这是简约的口诀法，在处理男女、老少不同性别和年龄的人物雕刻时，要根据不同的人物形象调整到合理的比例。

这些都是木雕作品所要遵循的基本法则。掌握了这些方法，学起雕刻事半功倍。凤荣木雕的刀法技艺主要体现了高超的雕刻功底。在立体圆雕的创作过程中，打粗坯由前而后，由表及里，做细活由后而前，由里及表。打坯与修光两道工序的衔接，体现了木雕这一减法雕刻的艺术特征。雕刻与泥塑完全不同，泥塑为增法，增中可减，减中可增，可反复修正。而雕刻只能是在材料上用凿、刻、削等手法去料，从方求圆，从大到小，从粗到细的精进过程。行话常说"打坯不足修光补，修光好坏靠师傅"。若是"打坯"与"修光"的师傅能相互协调，有所共识，那是木雕技艺的完美组合。凤荣对于每一道木雕工序的熟练掌握，也是作品走向成功的基础。

凤荣木雕技艺娴熟，也体现在他善于把握木头的自然语言。天然的木纹巧用于作品当中，运刀奏凿形成的木趣，木纹年轮的暴露所显现出来的木韵等等，都能在他的作品中找到和谐而神奇的效果。一件黄杨木雕作品，雕刻的题材是"花好月圆"，但在这件作品你会无意中发现有一只"猫"，那是木纹纹理自然扭曲而形成的，猫的脸部清晰可见。朽木本是有情物，它在处处化神奇。艺术的高超境界，还分得了人工和自然吗！

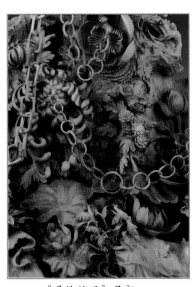

《桑榆故里》局部

凤荣木雕的刀法功夫融合了精雕、镂雕、透雕等手法。透雕和镂空雕在技法上讲究"通、透、空、灵"，在技艺上多采用"钻、锯、雕、镂等"。每一种刀具的使用特点，都变为工艺师手上熟练掌握和驾驭的功夫。黄杨木雕《桑榆故里》这件作品中对叶子和松针的雕刻，有的细到肉眼难以看清的程度。工艺师对细微的把握，可雕刻到细如发丝。这种镂、透雕和微细刀工，一般有四个讲究：首先要眼观辩材，看懂木头的材质结构，特性以及纹理结构和走向。木雕只能顺着木头的纹理进行雕刻，若反方向用刀，容易造成木头的起丝或断裂。二是手的用力，《富贵连绵》作品中叶子横空而出十几公分，工艺师为了达到"薄、飘、透、空"的效果，必须悬腕操作，腕底垫上木墩子，一手掌刀，一手握件，手指与手指之间的配合，手指与刀之间的协调，必须做到"抠刮有度，收勒自如，运刀如神，不伤片叶。"三是心气的调整，工艺师在操作难度较高的工序时，必须做到心定神闲，意守中和，要求空间宽敞明亮，环境安静清幽。最好的刀功是在最佳的状态下做出来的，最好的作品是在全神贯注的情形下而产生的。四是行的

修炼，工艺师必须注意平常的行为修炼，"和气、内敛、谦逊、向上"，是修炼的八字"要诀"。凤荣从事木雕三十年，先后带出徒弟300多人，与徒弟们非常注意其行为举止，他待徒弟亲如兄弟，徒弟对师傅视若一家人。至今，他的多位高徒已是后起之秀。

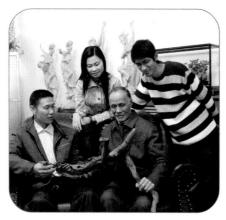

凤荣与家人在一起

凤荣在老家三江口从事木雕生涯，从1992年开始独立经营，至今已有十几年了。买他作品的有收藏家，有商界名流。他们都是一些文化品位较高、欣赏层次超前的木雕艺术爱好者。大多是买回欣赏、摆设、收藏，这种艺术价值和市场价值双璧合一的木雕作品，有一种陶冶情趣、提升灵性的功效，只有心领神会的人才有缘拥有它们。

木雕是一种有生命的艺术，更是一种有灵性的艺术。

年近中年的李凤荣，在和谐艺术创作环境下，也形成和谐幸福的家庭。父亲李农民身体健朗，儿子李洪，长得神清气朗，在学习祖传木雕工艺的同时不断探索木雕艺术的创新理念，为李氏木雕的第五代后起之秀，并已评为工艺美术师；女儿李清自小随父学艺多年，21岁就已获得"全国乡村青年民间工艺能手"的荣誉称号。2003年，李家组团应澳大利亚政府邀请，在澳举办《巧夺天工木雕艺术展》巡回展，澳大利亚佛教界对李家爱护有加，李凤荣获得了机缘，以在家弟子身份在澳皈依台湾星云法师。佛光山心定法师手书如下赞语赠与凤荣：

> 凤荣仁者，
> 一刀三礼，
> 人人欢喜。
> 心生恭敬，
> 成佛可期。

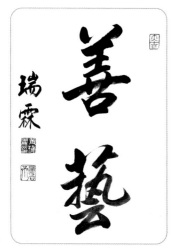

李凤荣皈依的法名"善艺"。善艺：善人之艺；善艺：善艺之人。两个字有两层含义，两层含义同归一种艺术，一种艺术家，一个家庭。老子在《道德经》里云："上善若水。水能利万物而不争，故其几于道。"福建省政协副主席黄瑞霖亲自为凤荣题词"善艺"。李氏木雕，凤荣艺术，追求的是一种水的艺术，水的道行和水的为人。愿善艺之人精雕善人之艺，为中国木雕工艺注入新的活力！

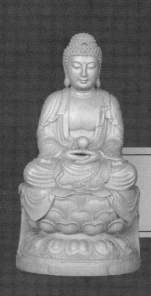

精品赏析

JINGPIN SHANGXI

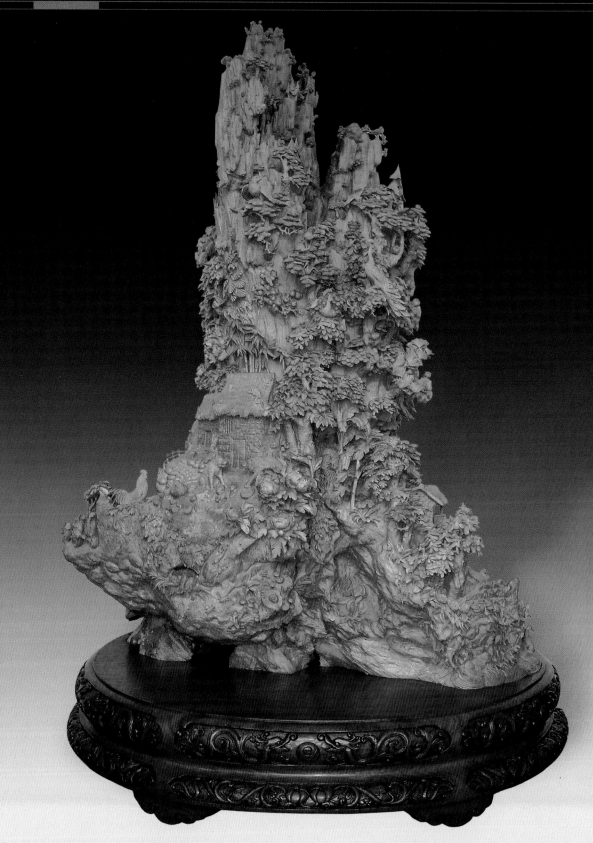

《桑榆故里》　黄杨木　68 × 76 × 110cm

这是一件充满生活情趣的艺术作品,工艺师用自己对生活的感悟雕刻出了一个充满生活情趣的画面,精巧而铺陈有序的艺术构思,将观者的思绪带到一个质朴原生态的意境之中。那山、那水、那些生灵、那些震撼我们心灵的情物……

整件作品就如同现代艺术家笔下的"诺亚方舟",承载着观者和雕刻师对美好家园的一个共同梦想……

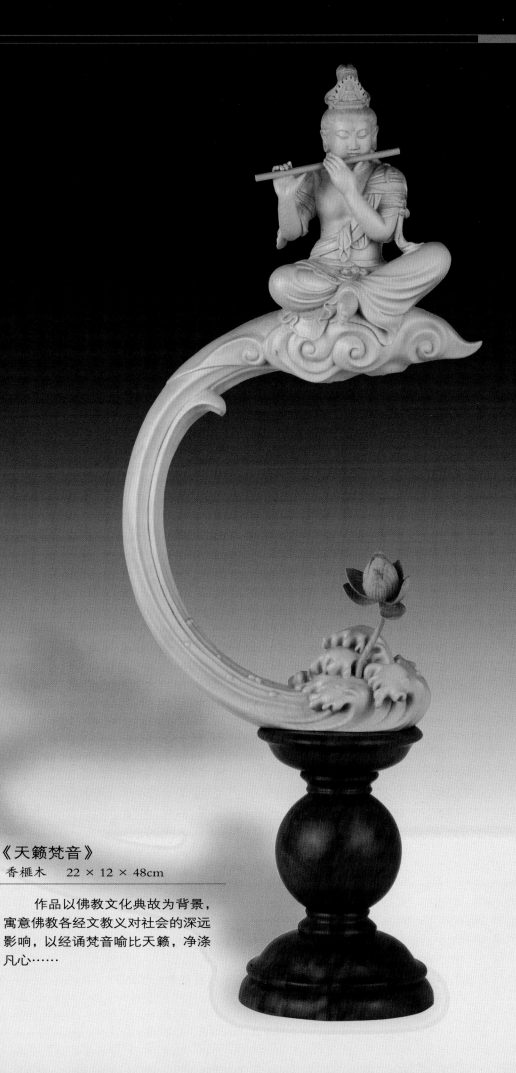

《天籁梵音》

香榧木　　22 × 12 × 48cm

　　作品以佛教文化典故为背景，
寓意佛教各经文教义对社会的深远
影响，以经诵梵音喻比天籁，净涤
凡心……

李凤荣木雕艺术

《十八子弥勒》　檀香木　86×42×48cm

作品以佛教人物为题材: 十八个不同形态活泼可爱的顽童
围绕着大肚弥勒。弥勒佛为"欢喜佛", 笑容可掬, 逍遥自得,
襟度豁如。元宝和铜钱, 表达了作者祝愿普天下老百姓财源广
进, 皆大欢喜的深刻含意。整件作品构图饱满, 人物表情刻画
十分生动。

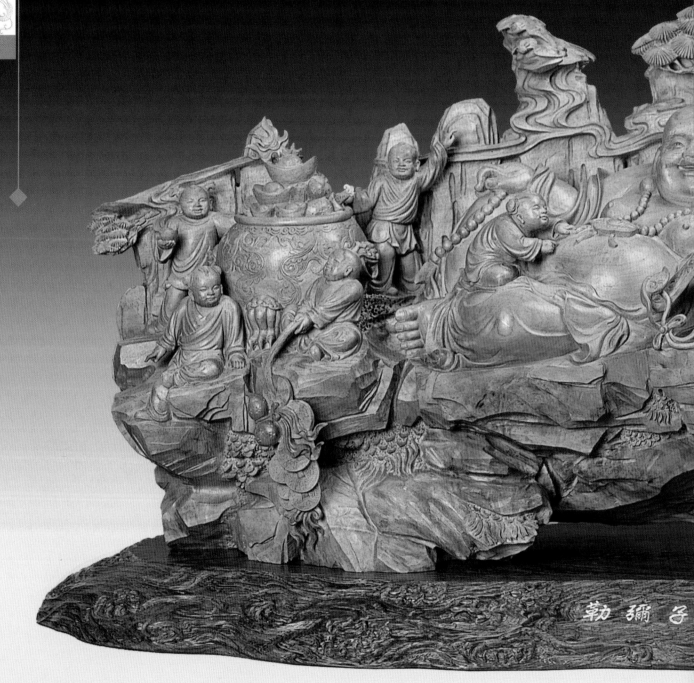

勒 弥 子

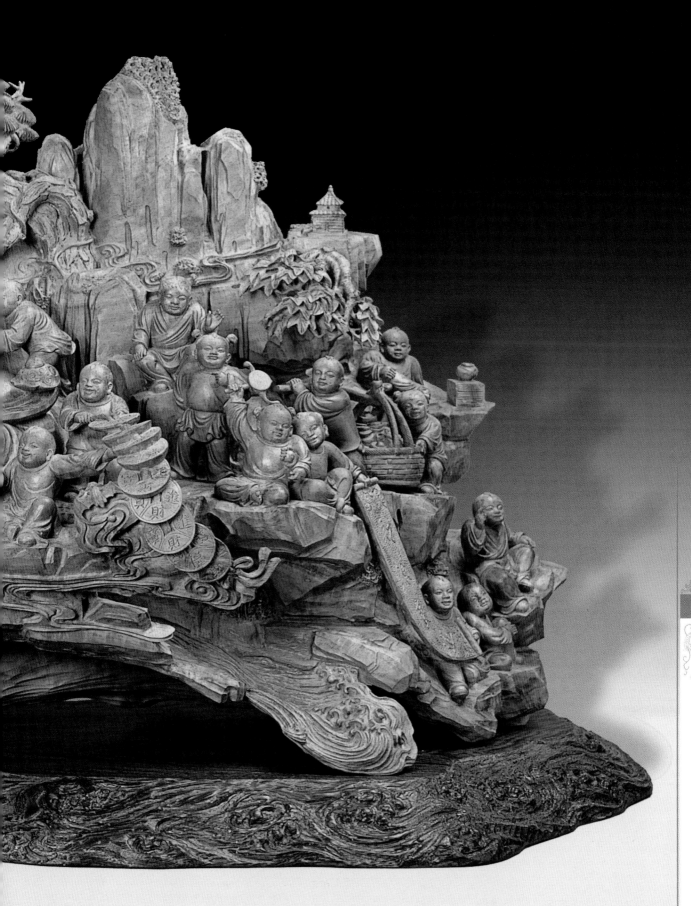

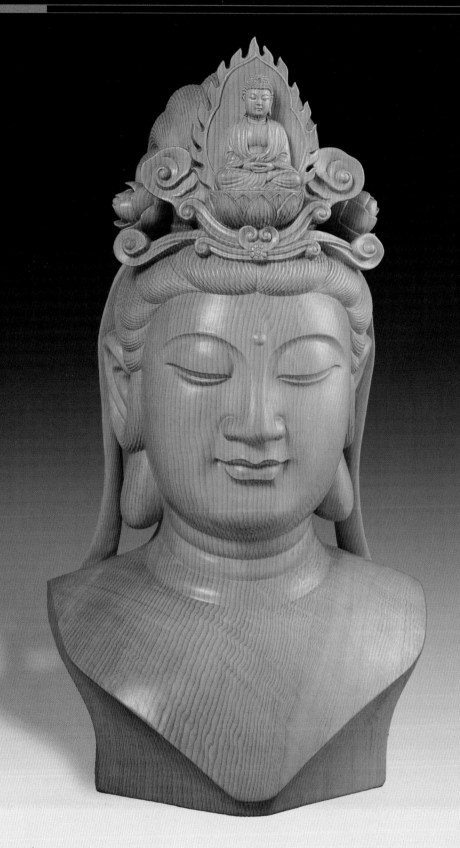

《慈容》 香榧木 22 × 16 × 40cm

香榧木材料颜色柔和，纹理浅淡细密，适合人物的细腻
刻画。看似简单的面谱，在雕刻工艺中确是最为难学的技艺，
不仅对作品要求形美，更重要的是神似。观音神态中朦胧、神
秘的微笑，也被现代人称为东方的"蒙娜丽莎"。

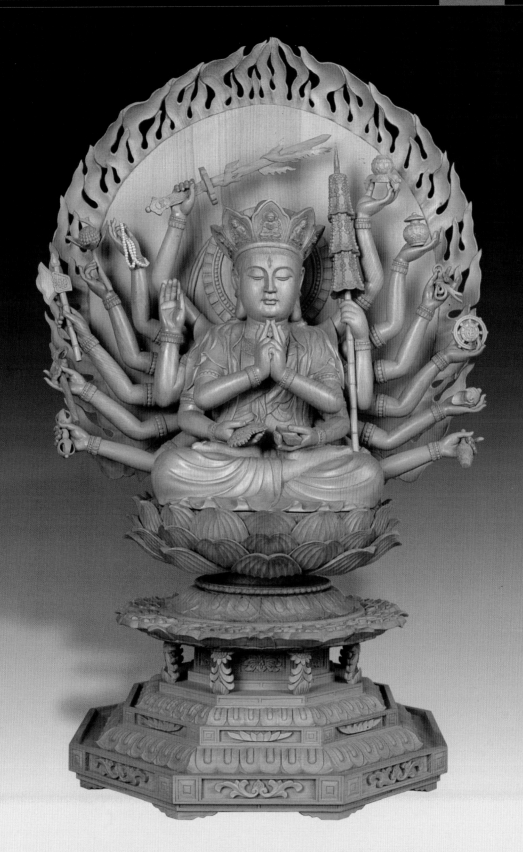

《准提观音》　香榧木　40 × 32 × 65cm

这是一尊日式的观音像。观音取相结迦趺坐，十八只手各执法器。莲花座底下精雕八角花台，背有火焰佛光屏。此像常用于寺院供奉，显像庄严。该作品雕刻技艺十分精湛，人物造型准确逼真。

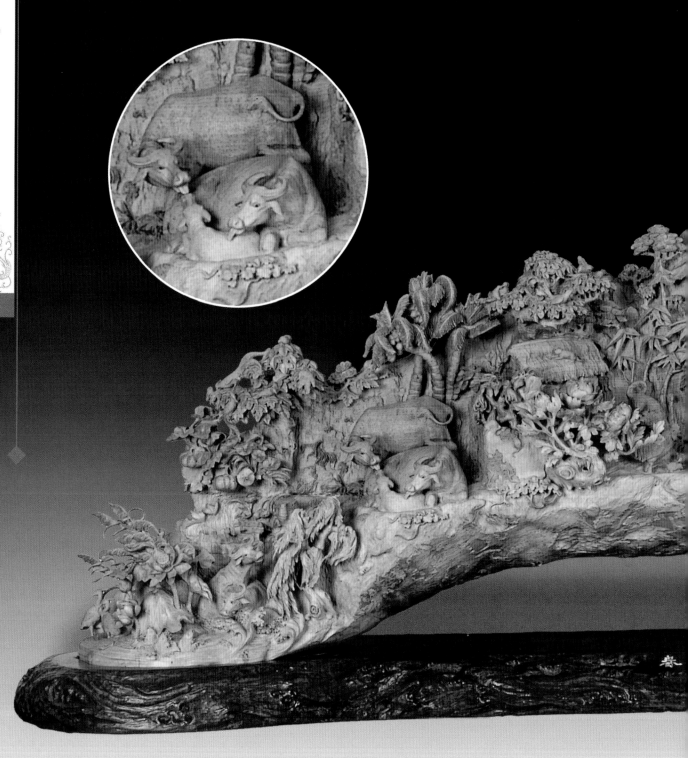

《春颂祥和》　黄杨木　136×32×50cm

　　老黄杨木材质密度高、韧性强、色泽柔和，表现力极强，适合精细刀工的刻画，一直是工艺师创作高精度题材作品的首选材料。《春颂祥和》是一件以大型山水为题材的作品，雕刻景致中隐有吉祥寓意，又具天然神韵和趣味。那种高低错落、远近搭配的布局如同乐章齐奏，微微上孤的绵延的山脉若五线谱，表现出乐曲的宏大主题：曾经存在过的农耕文明，正在消逝的某种生活状态之中，让人怀念的旧日情怀，人与自然的和谐共处，充分体现在作品之中。

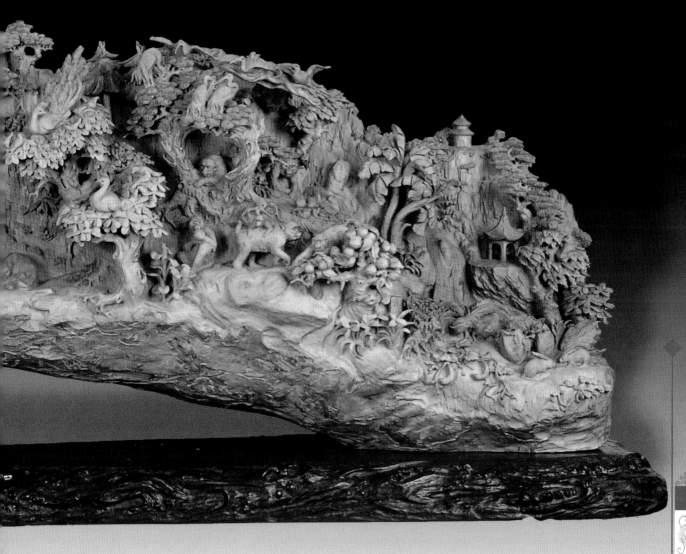

李凤荣木雕艺术

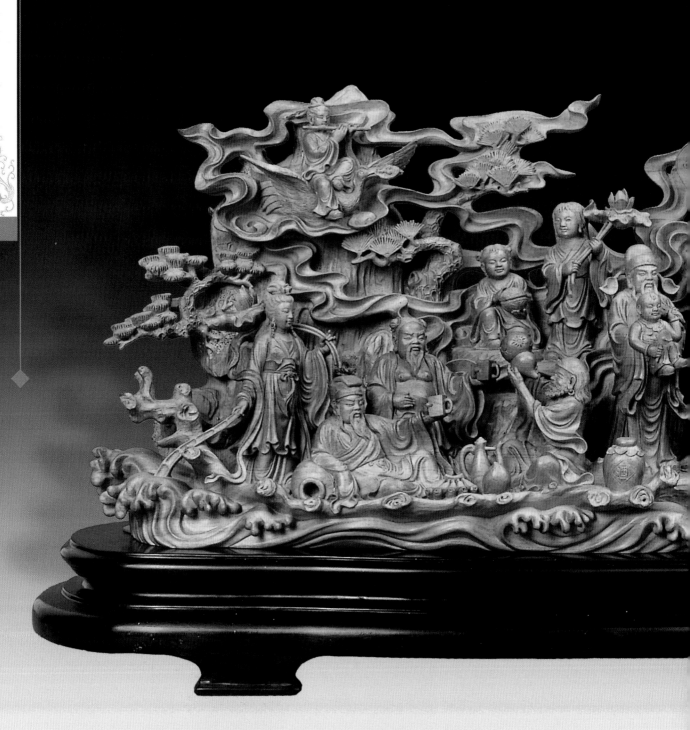

《群仙祝寿》　檀香木　64×18×28cm

　　这是一组群仙雕像组合，雕刻有八仙、福、禄、寿三星、和合二仙、刘海戏金蟾等仙家故事。作品采用檀香木为原材料，取吉祥寿庆题材。左上方韩湘子骑鹤横笛，何等潇洒；中间福、禄、寿三星取相端正，神态自若；下边铁拐李席地而坐，醉态可爱。伴有祥云、瑞鹤、寿桃等物，下方波涛翻腾，雕刻刀法上人物取相自然，精致处虬髯飘忽，金钱松针细如发丝，皆足以称道。

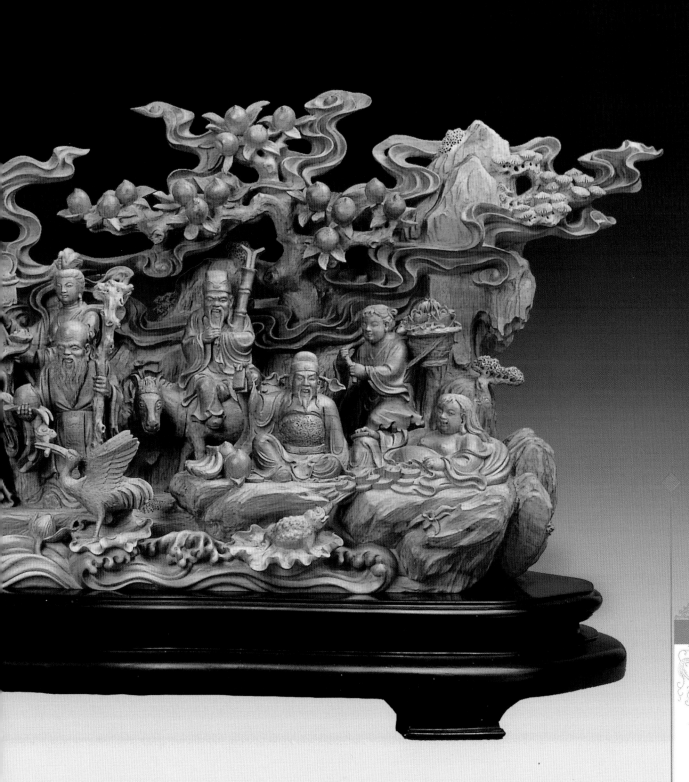

李凤荣木雕艺术

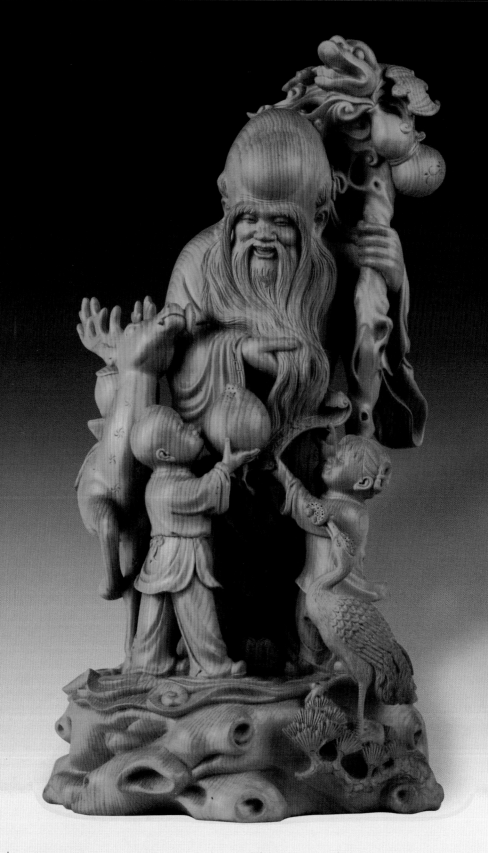

《福禄寿》　　香榧木　　21 × 21 × 40cm

作品根据南极仙翁为木匠之民间流传的寿仙。寿星历来都被人们视为长寿的象征，鹿与禄及蝠与福都为民间吉祥如意的谐音译意，故作品寓意为福、禄、寿，表示绵寿长福的喻义。

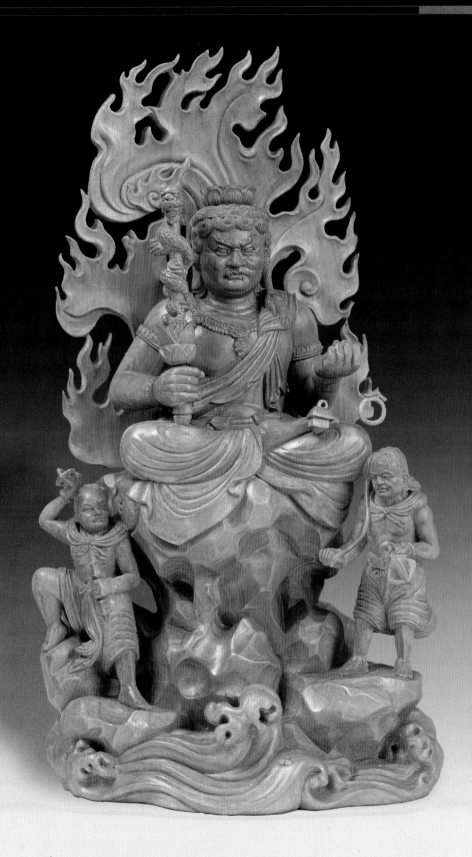

《不动明王》　　檀香木　　16×9×32cm

不动明王，梵音为 Acalanatha，意为不动尊或无动尊，教界成为"不动明王"，亦谓之不动使者。"不动"，是指慈悲心坚固，无可撼动，"明"者，乃智慧的光明，"王"者，驾驭一切现象者。作者以圆雕形式进行创作，刀法技术十分精道，构图布局十分合理。

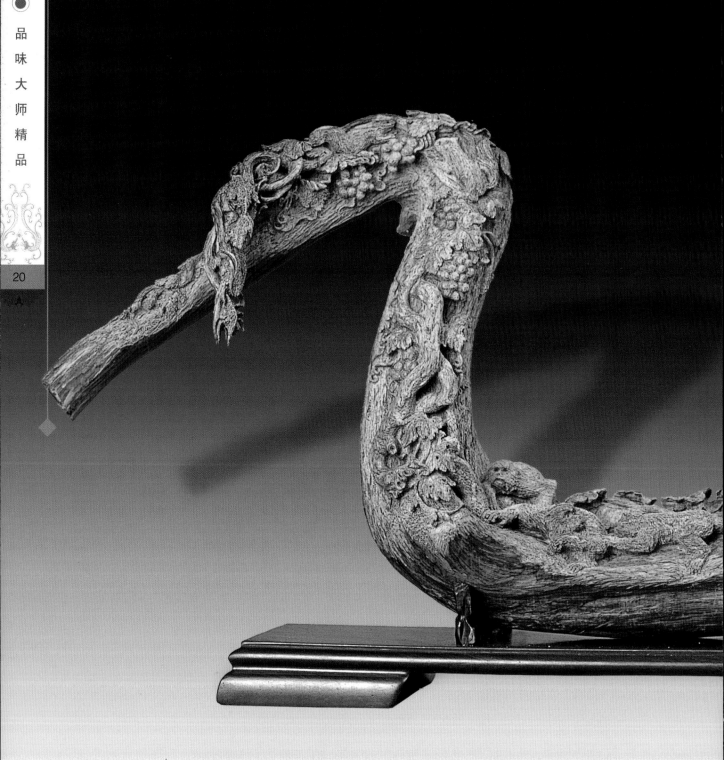

《收获》　沉香木　　45×8×20cm

　　这件作品贵在沉香木材料本身的造型别致，它酷似古埃及航行在尼罗河上的太阳船。作者保留了材料原形的基础上，构思雕刻了老树盘根，藤枝交错，硕果累累，猴子、松鼠争相攀爬摘果。作品取名"收获"，寓意喜获丰收，满载而归。沉香木乃木中之极品，材料天然奇异、独特有型，加之雕工精巧，实乃古朴精致之作。

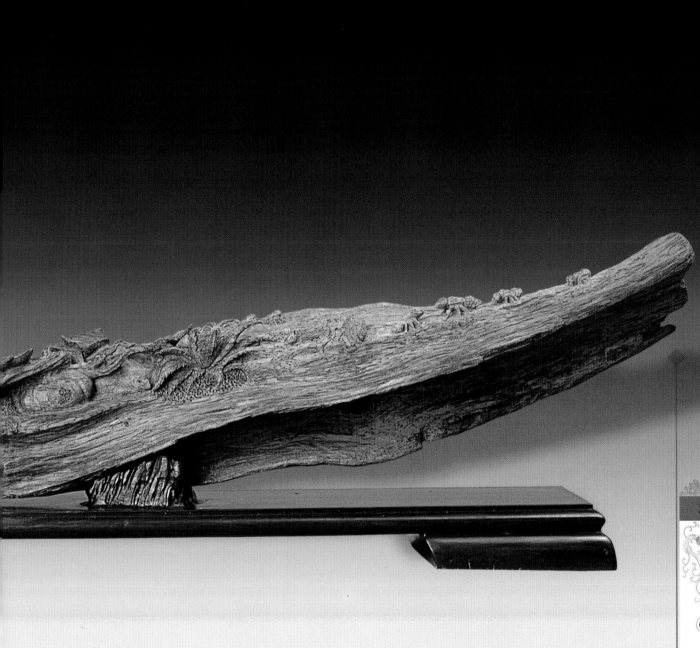

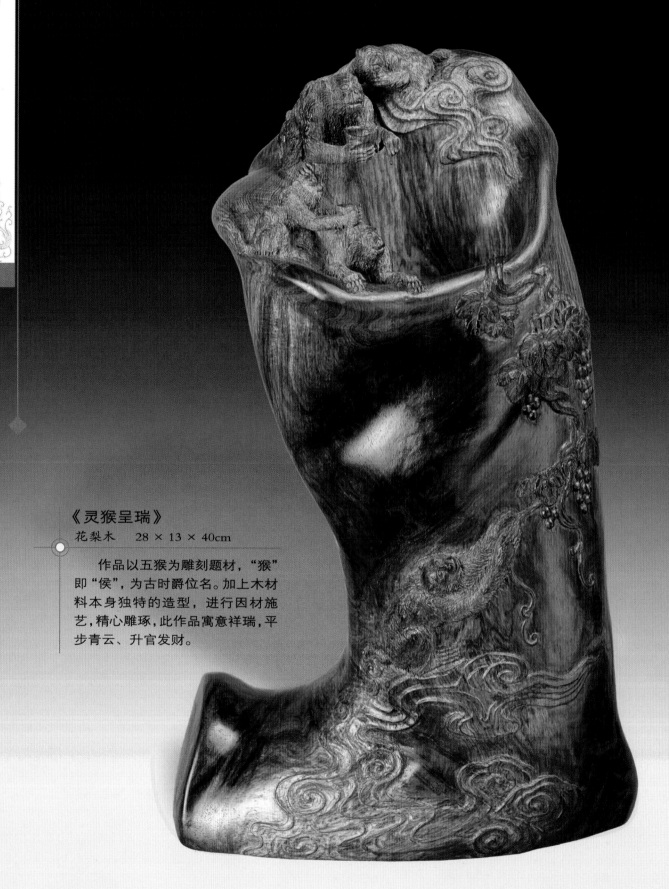

《灵猴呈瑞》

花梨木　28 × 13 × 40cm

作品以五猴为雕刻题材，"猴"即"侯"，为古时爵位名。加上木材料本身独特的造型，进行因材施艺，精心雕琢，此作品寓意祥瑞，平步青云、升官发财。

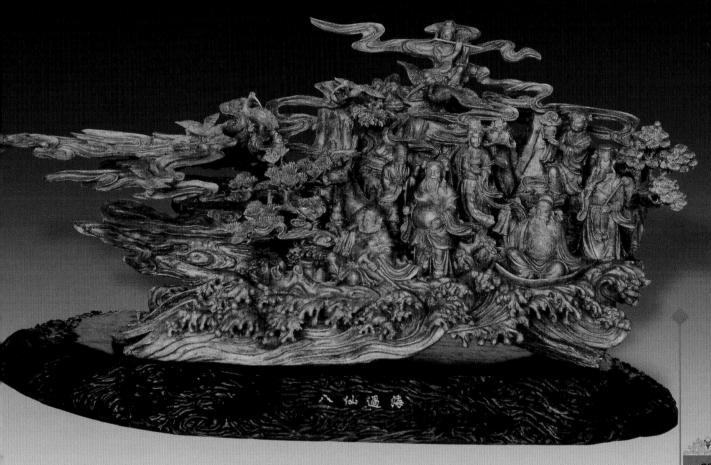

《八仙过海》　　*沉香木*　　65 × 32 × 40cm

　　民间神话故事相传，在民间得道修行的八仙，曾
行进在为王母庆寿赴瑶池途中，以涉海而各显神通，
众仙均不甘示后，以先到岸为傲的故事情节。该作品
雕刻技法精巧，做到布局、造型、构图协调统一，人
物形象表现的惟妙惟肖。

李凤荣木雕艺术

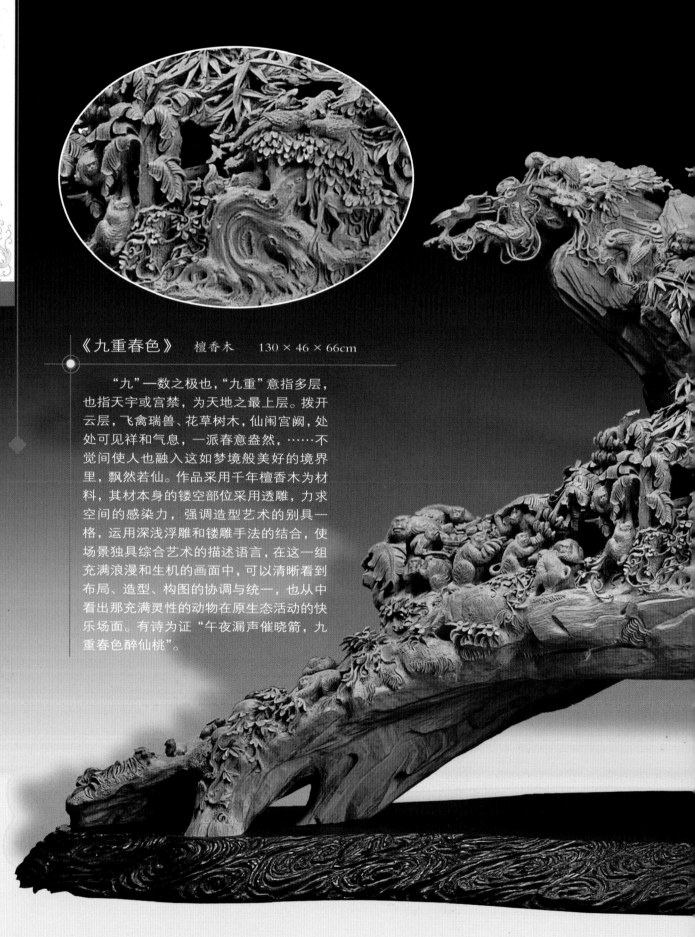

《九重春色》　檀香木　　130×46×66cm

"九"一数之极也，"九重"意指多层，也指天宇或宫禁，为天地之最上层。拨开云层，飞禽瑞兽、花草树木，仙闹宫阙，处处可见祥和气息，一派春意盎然，……不觉间使人也融入这如梦境般美好的境界里，飘然若仙。作品采用千年檀香木为材料，其材本身的镂空部位采用透雕，力求空间的感染力，强调造型艺术的别具一格，运用深浅浮雕和镂雕手法的结合，使场景独具综合艺术的描述语言，在这一组充满浪漫和生机的画面中，可以清晰看到布局、造型、构图的协调与统一，也从中看出那充满灵性的动物在原生态活动的快乐场面。有诗为证"午夜漏声催晓箭，九重春色醉仙桃"。

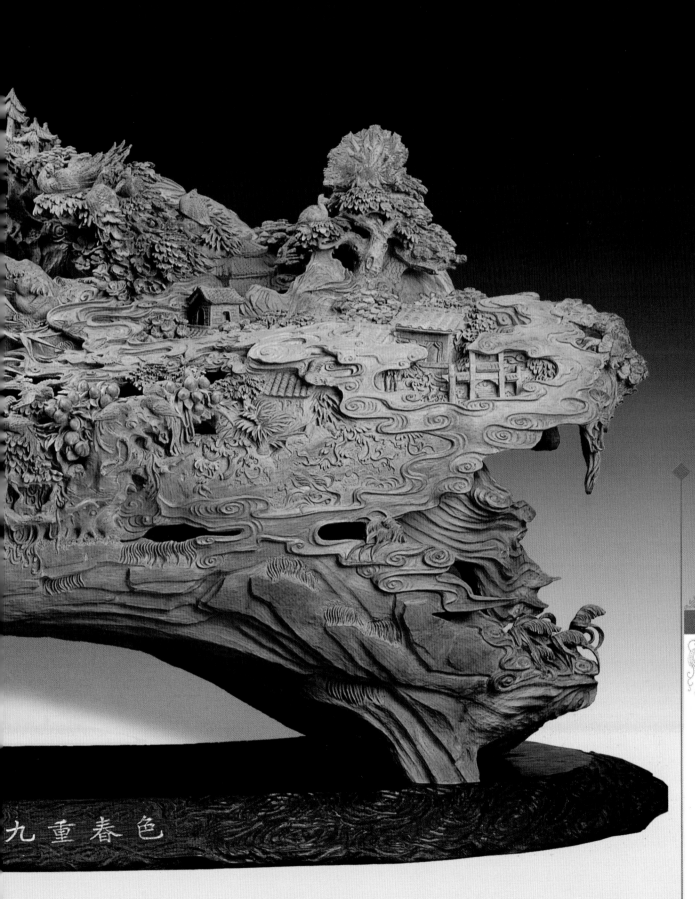

九重春色

李凤荣木雕艺术

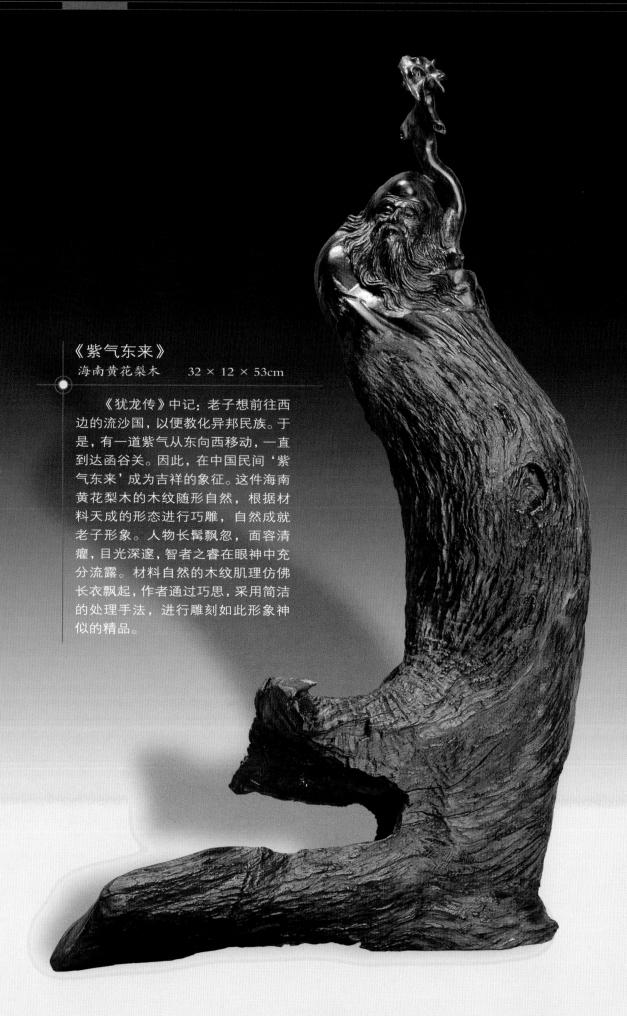

《紫气东来》

海南黄花梨木　　32 × 12 × 53cm

《犹龙传》中记：老子想前往西边的流沙国，以便教化异邦民族。于是，有一道紫气从东向西移动，一直到达函谷关。因此，在中国民间'紫气东来'成为吉祥的象征。这件海南黄花梨木的木纹随形自然，根据材料天成的形态进行巧雕，自然成就老子形象。人物长髯飘忽，面容清癯，目光深邃，智者之睿在眼神中充分流露。材料自然的木纹肌理仿佛长衣飘起，作者通过巧思，采用简洁的处理手法，进行雕刻如此形象神似的精品。

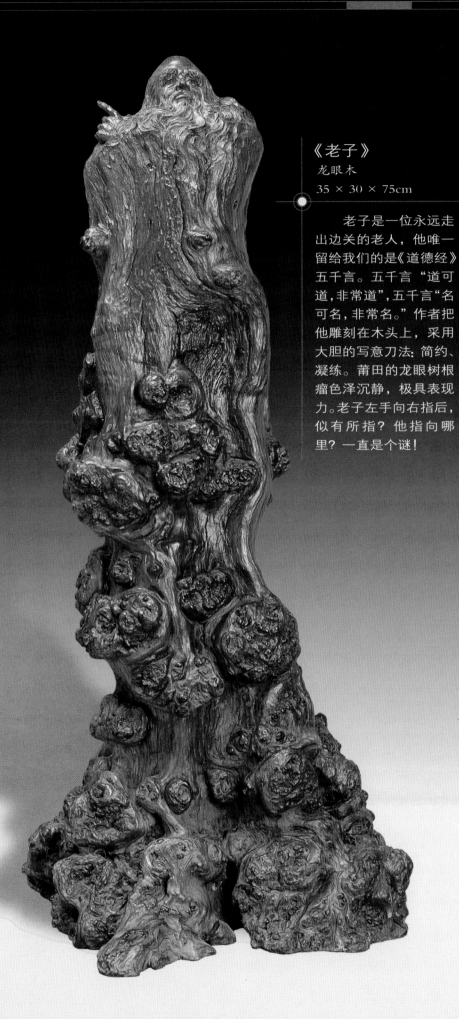

《老子》

龙眼木

35 × 30 × 75cm

　　老子是一位永远走
山边关的老人，他唯一
留给我们的是《道德经》
五千言。五千言"道可
道，非常道"，五千言"名
可名，非常名。"作者把
他雕刻在木头上，采用
大胆的写意刀法：简约、
凝练。莆田的龙眼树根
瘤色泽沉静，极具表现
力。老子左手向右指后，
似有所指？他指向哪
里？一直是个谜！

李凤荣木雕艺术

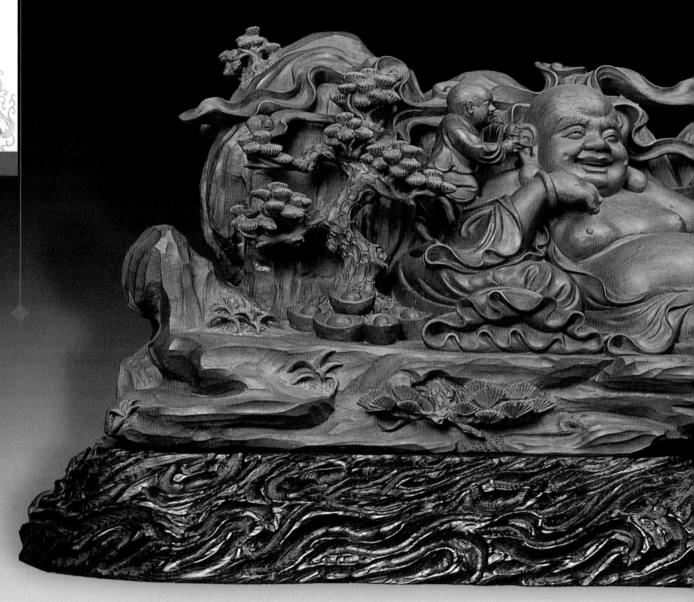

《皆大欢喜一》　　檀香木　　65×21×21cm

弥勒又称"欢喜佛"，有诗云：大肚能容，容天下难容之事。笑口常开，笑天下可笑之人。作品刻画了一群动态各异，活泼可爱的顽童围绕着大肚弥勒佛。弥勒佛笑容可掬，逍遥自得，襟度豁达，俨然一幅世俗的老少同乐图；满地散落的金元宝，寓意满堂祥和，皆大欢喜的美好祝愿。

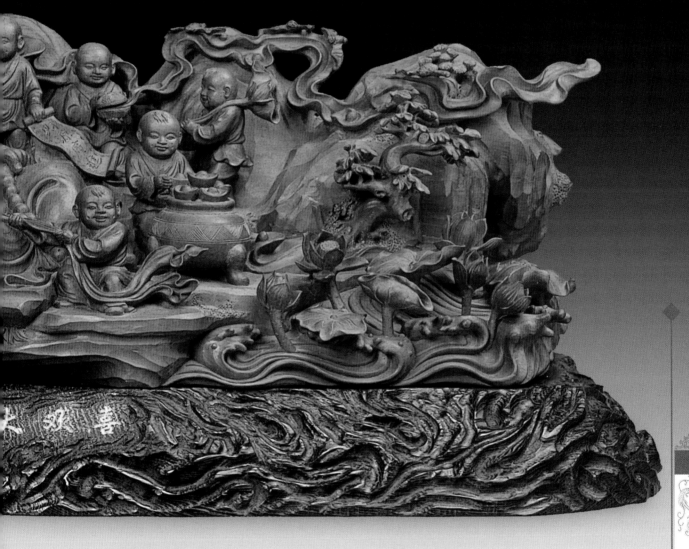

《皆大欢喜二》 檀香木 73×37×45cm

作品以弥勒与一群活泼可爱的童子嬉戏的快乐
场面。寓意着人间太平，皆大欢喜，吉祥盛景。

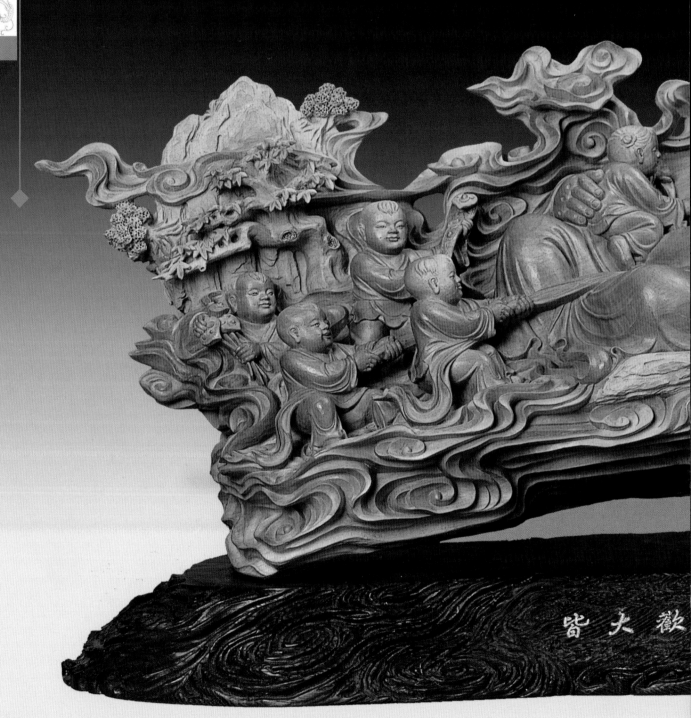

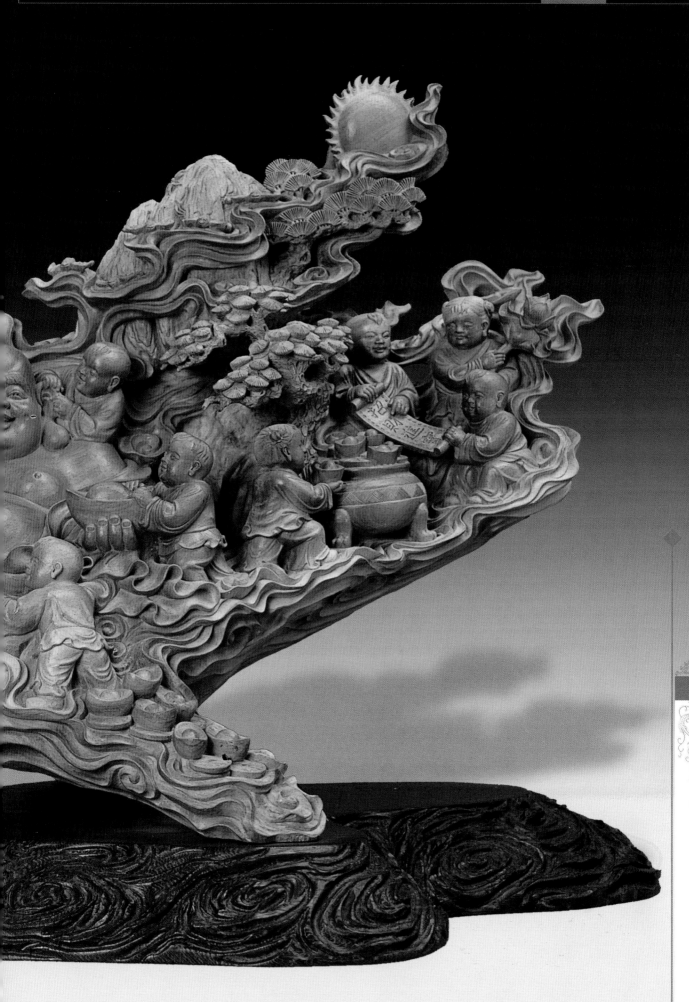

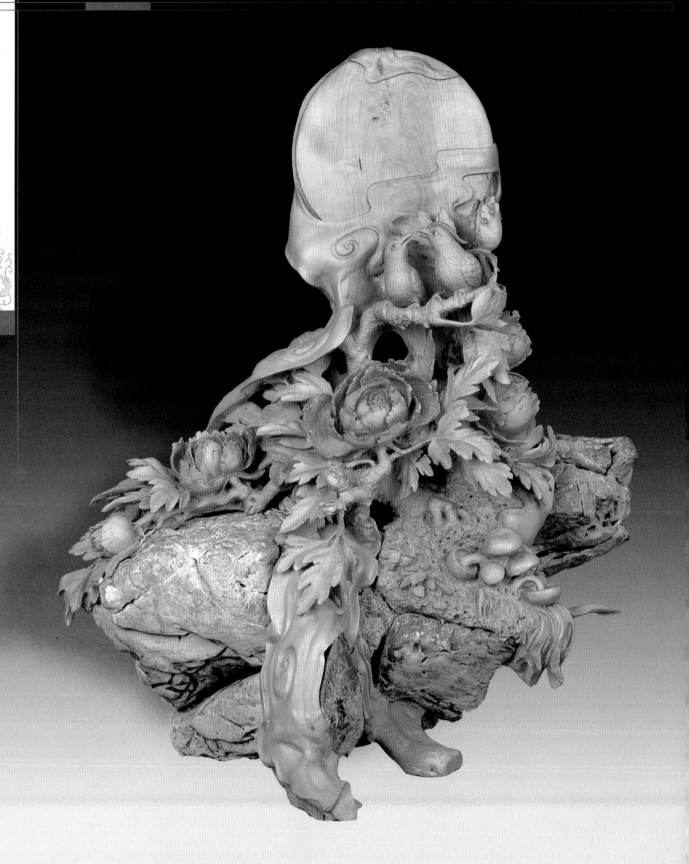

《花好月圆》　　黄杨木　　53×47×59cm

　　花好月圆下，鸟儿成双对，喻义团团圆圆，美满富贵。作品取材于天然的根抱石形状充分体现作品的寓意。在天然部分的呼应下，手工的雕琢部分更显精细和生动。难能可贵的是木纹肌理的巧合，在那轮明月中呈现出一张活灵活现的猫脸，实为天然形成，甚为难得。

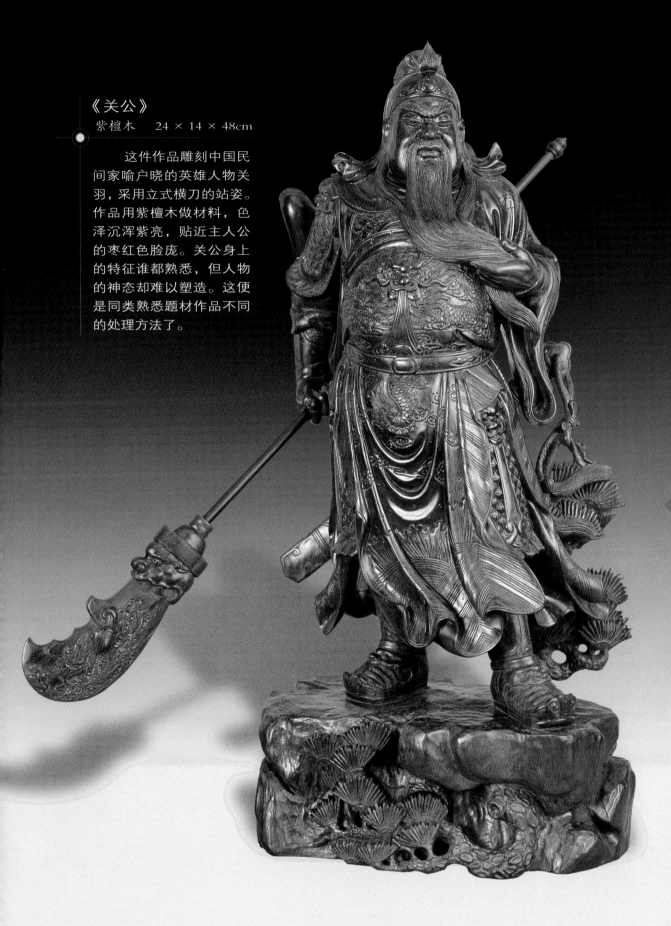

《关公》

紫檀木　24 × 14 × 48cm

　　这件作品雕刻中国民间家喻户晓的英雄人物关羽，采用立式横刀的站姿。作品用紫檀木做材料，色泽沉浑紫亮，贴近主人公的枣红色脸庞。关公身上的特征谁都熟悉，但人物的神态却难以塑造。这便是同类熟悉题材作品不同的处理方法了。

李凤荣木雕艺术

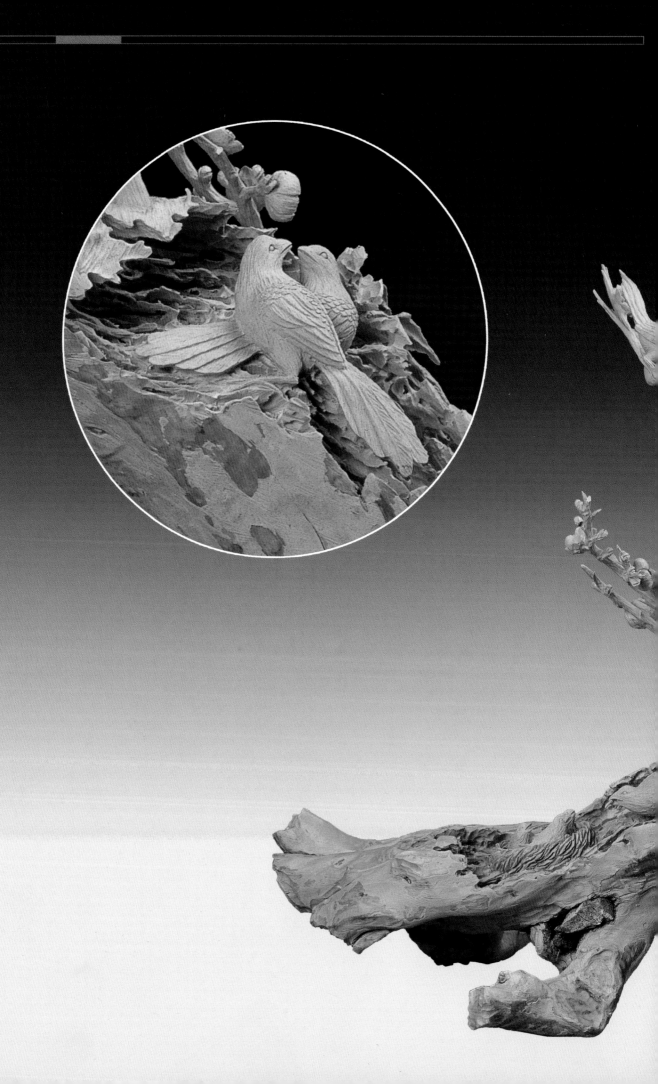

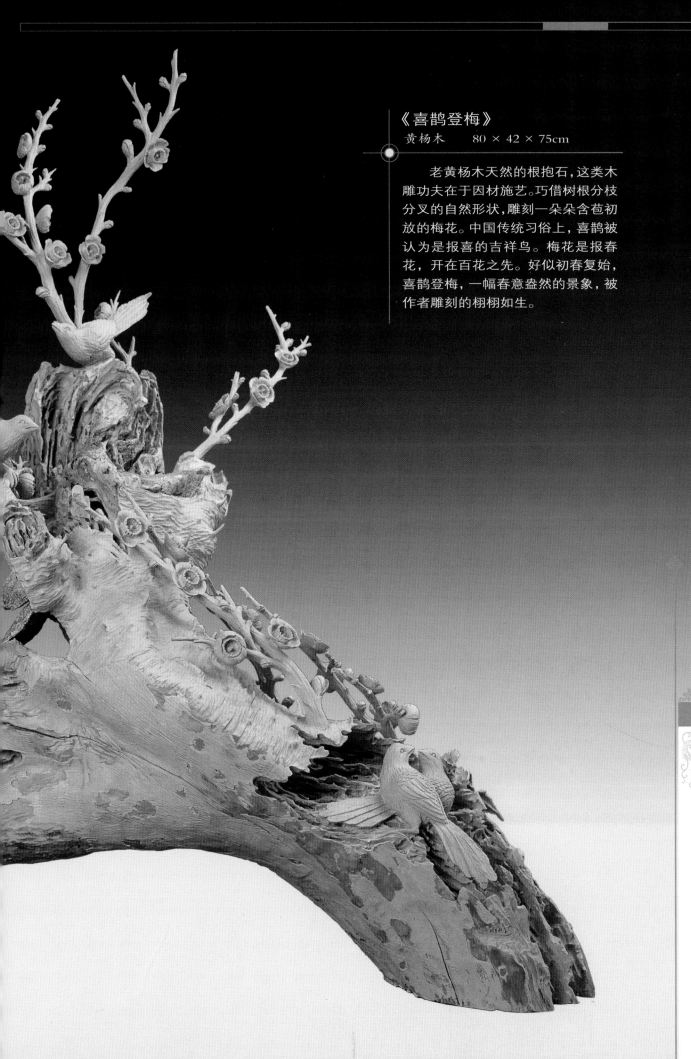

《喜鹊登梅》
黄杨木　　　80 × 42 × 75cm

　　老黄杨木天然的根抱石,这类木雕功夫在于因材施艺。巧借树根分枝分叉的自然形状,雕刻一朵朵含苞初放的梅花。中国传统习俗上,喜鹊被认为是报喜的吉祥鸟。梅花是报春花,开在百花之先。好似初春复始,喜鹊登梅,一幅春意盎然的景象,被作者雕刻的栩栩如生。

李凤荣木雕艺术

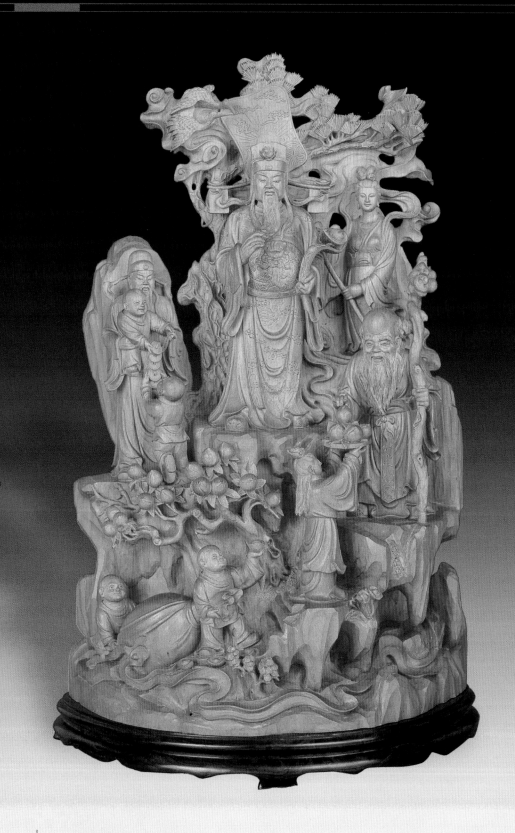

《三星拱照》　檀香木　　29 × 15 × 48cm

　　福、禄、寿为民间传说中的三占星，分别寓意为：五福临门，高官厚禄，长命百岁。该作品以苍松为背景，人物布局层次分明，具有居高临下的气势，故为《三星拱照》。该作品人物神情逼真，雕刻技法精细，配之檀香木的古朴色调，使整件作品更加美观精致。

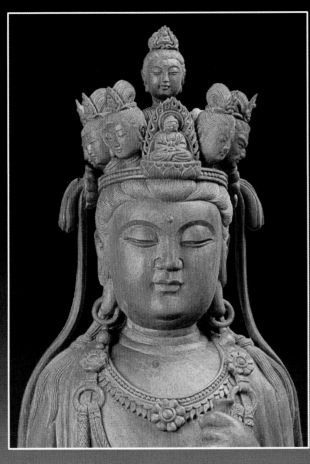

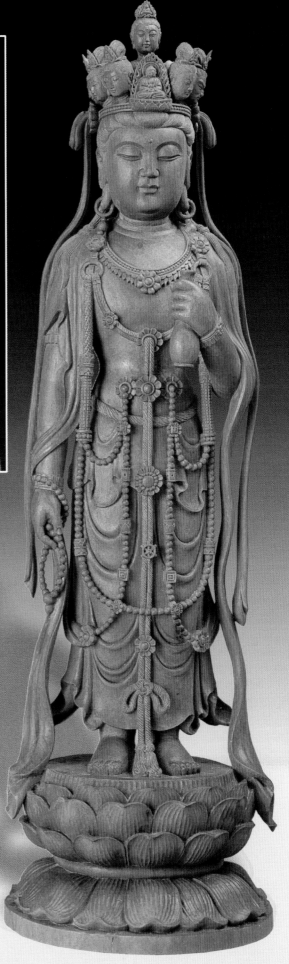

《十一面观音》

檀香木　　10 × 10 × 40cm

　　作者应用檀香木所具有
的特有质感和色泽，以传统
雕刻技法对十一面观音像进
行细腻的刻画，整件作品比
例匀称，端庄慈祥。尤其对服
饰线条布局的处理十分精到。

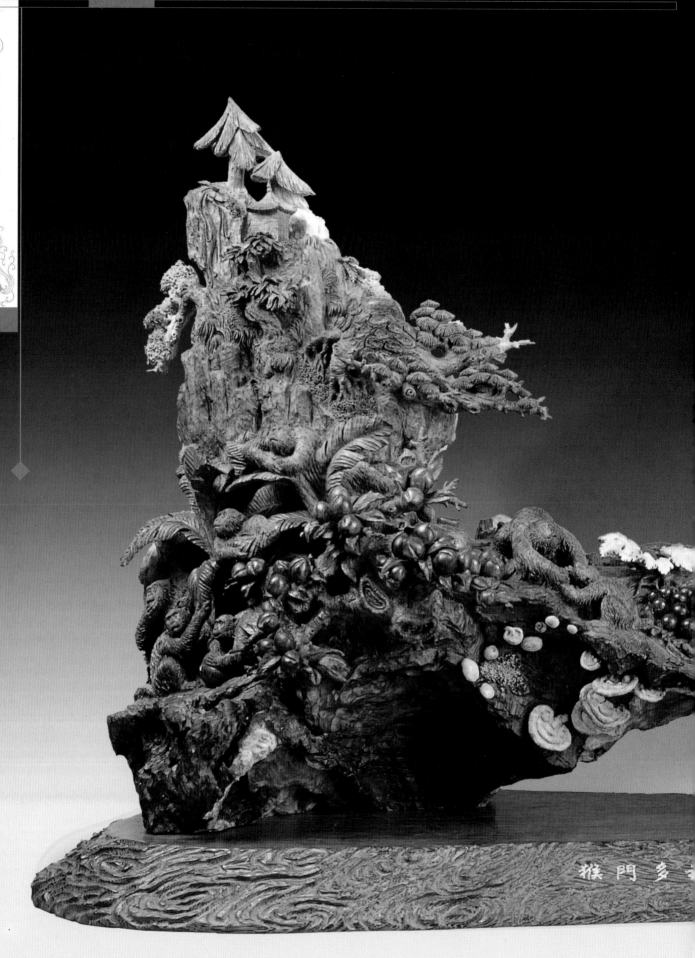

《猴门多福寿》　越南花梨木　　106×35×61cm

作品构思左峰高耸，右脉绵延开阔，气势如虹。左边山峰峭立，有奇松、老藤、茅舍、群猴，右边为作品精华部分，几只猴子嬉戏于葡萄架上，架子下镂空，用钻锯镂透法，刀具抠刮有度，藤叶分离，根系宛然。一串串的葡萄紫光闪亮，令人垂涎欲滴。巧借越南花梨木表皮灰白色泽，雕刻葡萄叶子、灵芝、蘑菇、小鸟等自然情趣之物，表达自然生态的"侯门家风"。（2007年11月，获"一品徽韵·首届全国文化纪念博览会"金奖。）

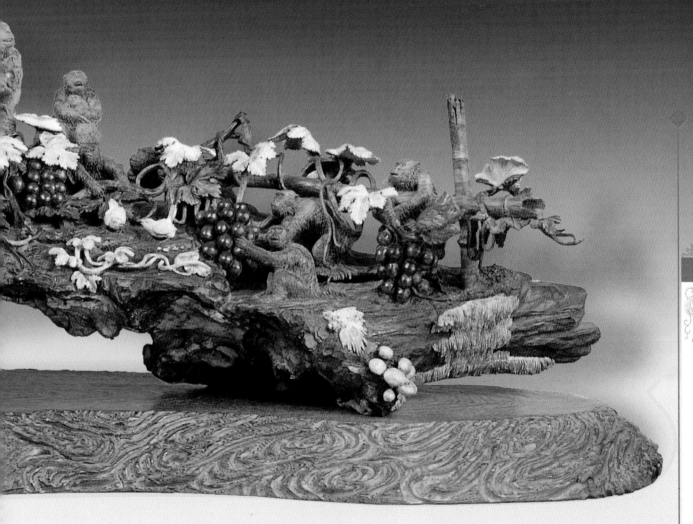

《代代封侯》

越南花梨木　　　53 × 23 × 65cm

作品取意吉祥，内含美好的寓意，佛手多福、石榴多子、灵芝长寿……且"猴"与"侯"同音，在民间寓意官侯，禄位。充分体现木雕艺术的文化内涵，由此可见一斑。

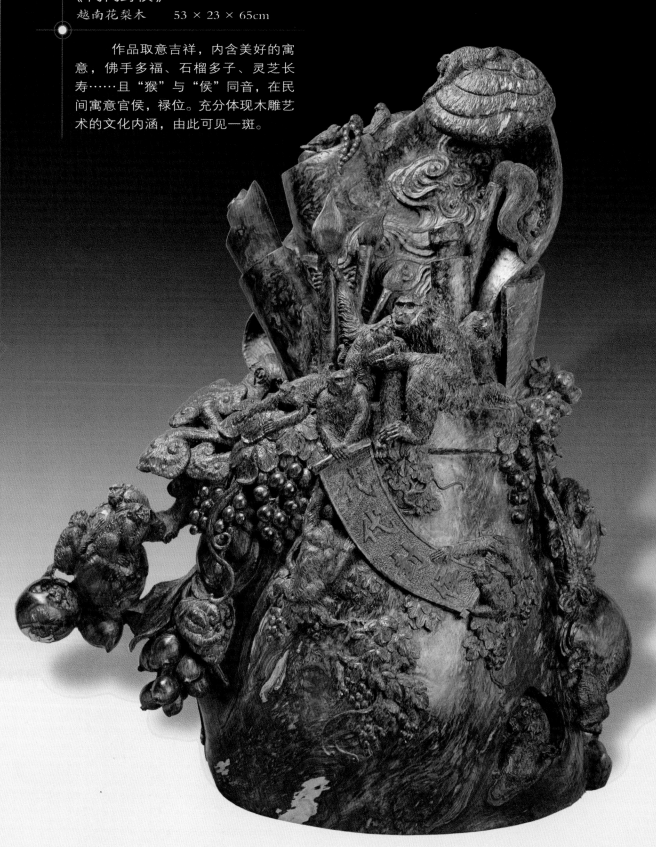

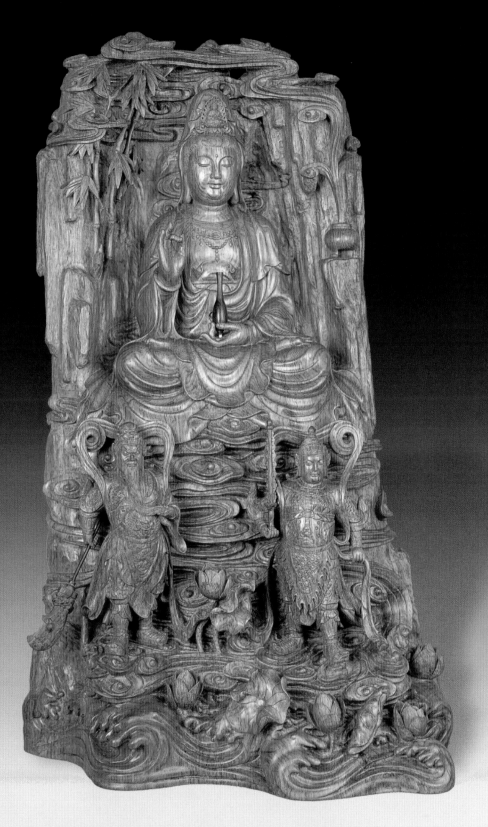

《紫竹林观音》　　花梨木　　42×32×72cm

相传观音居于南海紫竹林中，有"西天紫竹千年翠，南海莲花九品香"的描写。韦驮、迦蓝乃观音的左右两大护法，观音在说法渡众时，水中即会显现一朵朵莲花……作品中观音盘坐云端，炉中一缕青烟袅袅，其意境幽远而雅，素静而美。使人联想到观音的慈悲心净，不染俗尘的庄严。

41

李凤荣木雕艺术

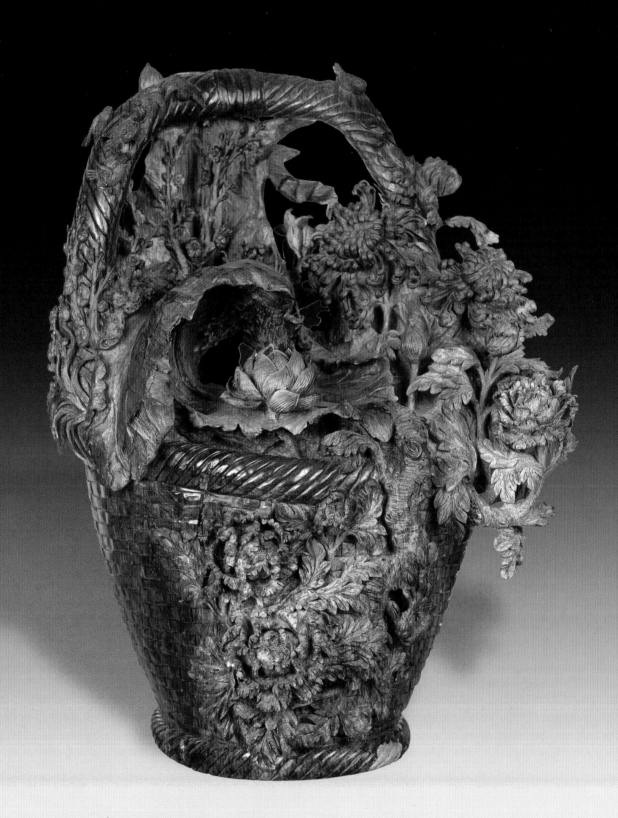

《群芳争艳》　　越南花梨木　　54 × 45 × 72cm

　　作品材质为越南花梨木，原木中空凹陷而不成形，作者根据材料的天然特性，审材度形，巧用其状，雕刻成花团锦簇的花篮，采用立体镂透雕刻法。雕刻出牡丹、荷花、菊花、梅花等四时花卉，寓意着四季吉祥平安。

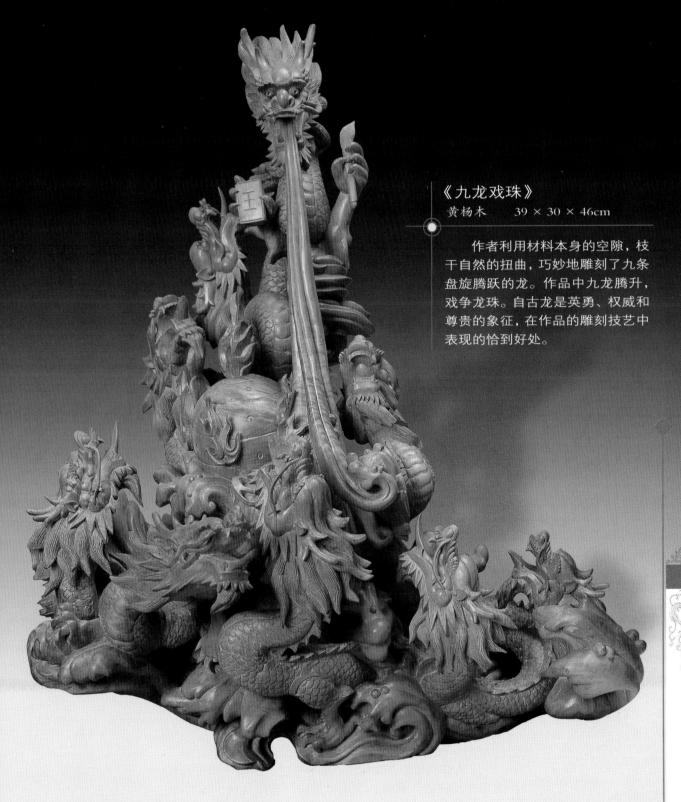

《九龙戏珠》

黄杨木　　　39 × 30 × 46cm

作者利用材料本身的空隙，枝干自然的扭曲，巧妙地雕刻了九条盘旋腾跃的龙。作品中九龙腾升，戏争龙珠。自古龙是英勇、权威和尊贵的象征，在作品的雕刻技艺中表现的恰到好处。

李凤荣木雕艺术

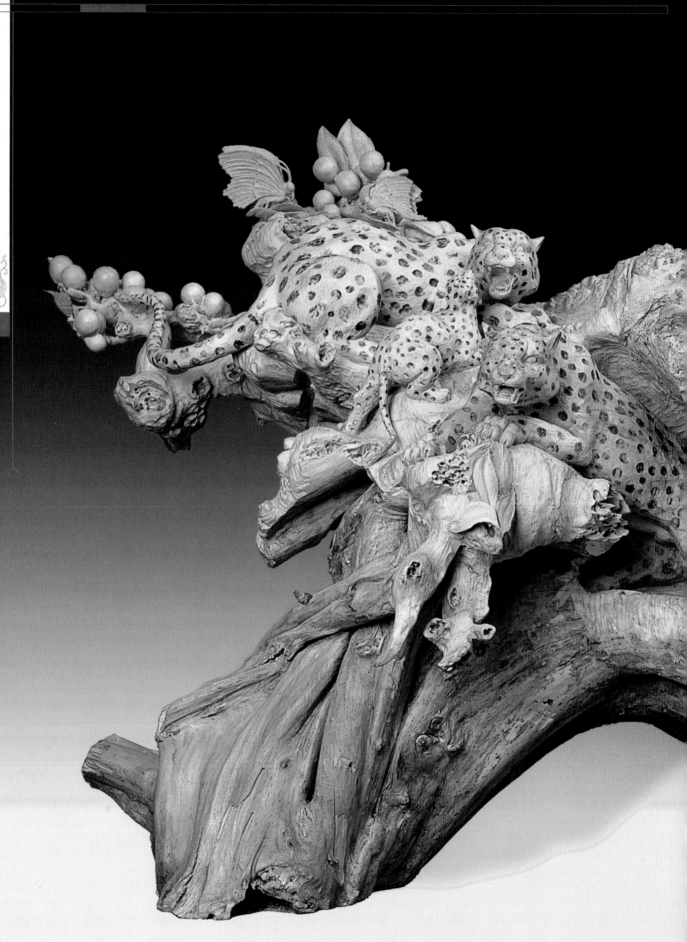

《报喜》　黄杨木　　90 × 35 × 52cm

　　"报"同"豹"谐音，作品寓意吉祥。老黄杨树头巧妙的构思，加之良工巧匠的雕琢，化腐朽为神奇，作品在创作手法上应用了"火烙"，即烫烙出豹子身上的花纹，使作品整休看起来更为逼真生动。

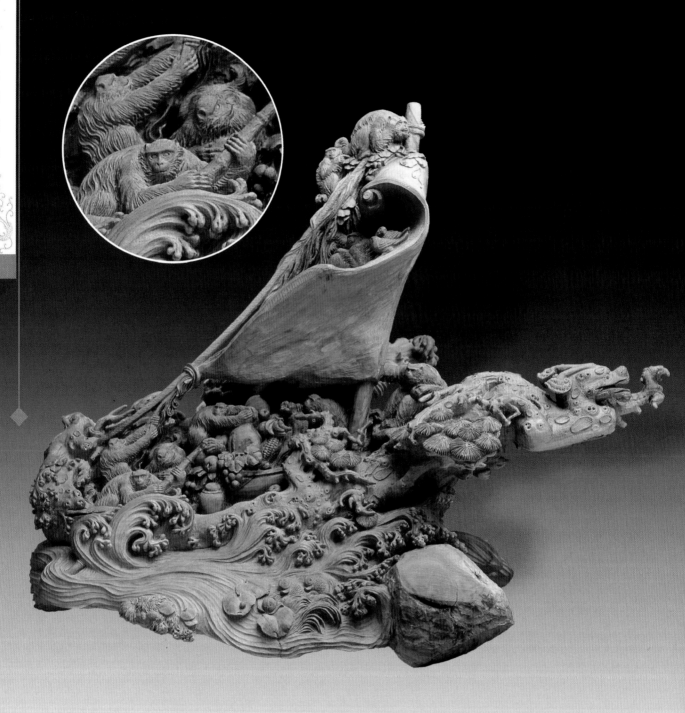

《乘风破浪》　　檀香木　　50×25×40cm

　　一艘龙船航行在波浪汹涌的大海中，一群猴子坐在龙船上，它们或腾越飞跃，或攀爬到桅顶，向远方眺望。龙船冲浪，浪花激溅，白帆鼓荡，猴子跳跃，它们这是想奔往哪里？茫茫的海洋中，遥远的前方真的有彼岸吗？作品采用"巧雕"的手法，表现了人类勇往直前、无所畏惧、探索未来的本性。

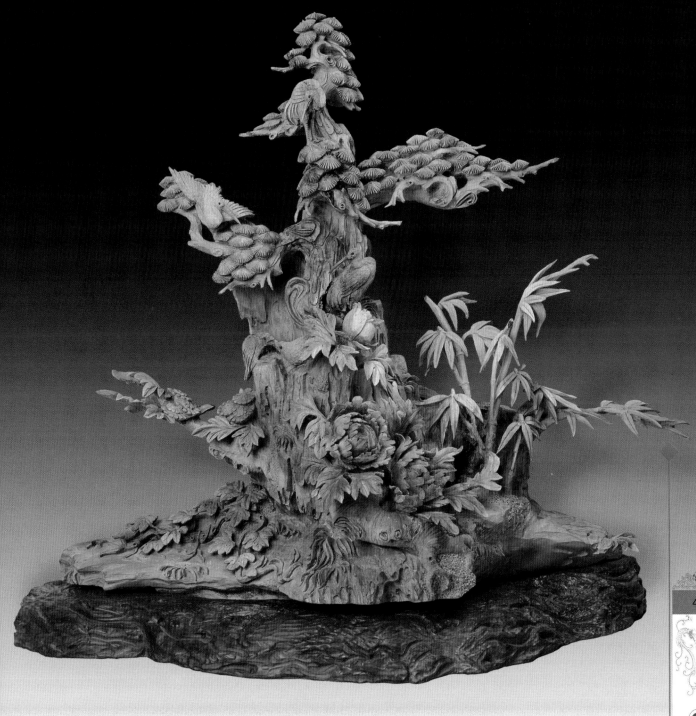

《富贵长春》　　檀香木　　53×26×50cm

在民间牡丹花寓意着富贵，苍松、白鹤寓意着长寿、长春。作品构图整体和谐，雕工精良，犹如一幅工笔花鸟画一般，可谓美不胜收，耐人寻味。

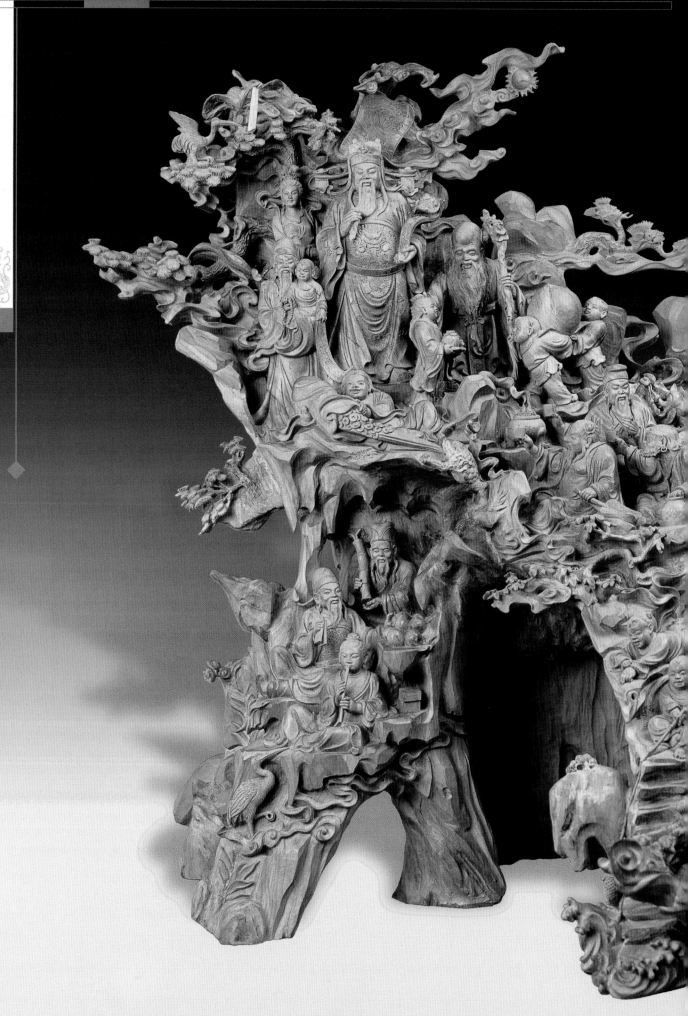

《天官赐福》

檀香木　　60 × 60 × 68cm

作品中雕刻了福、禄、寿三星，八仙，和合二仙，刘海，运财童子等神话人物。蓬莱仙境，云雾霭霭，群仙齐聚，紫气东来……作品中手执如意的福星双目下视，仿佛注视着人间凡尘，为祈福众生降临好运与福气。作者将每一个人物形象刻画的十分逼真，不同的人物，不同的表情，姿态都表现的淋漓尽致。

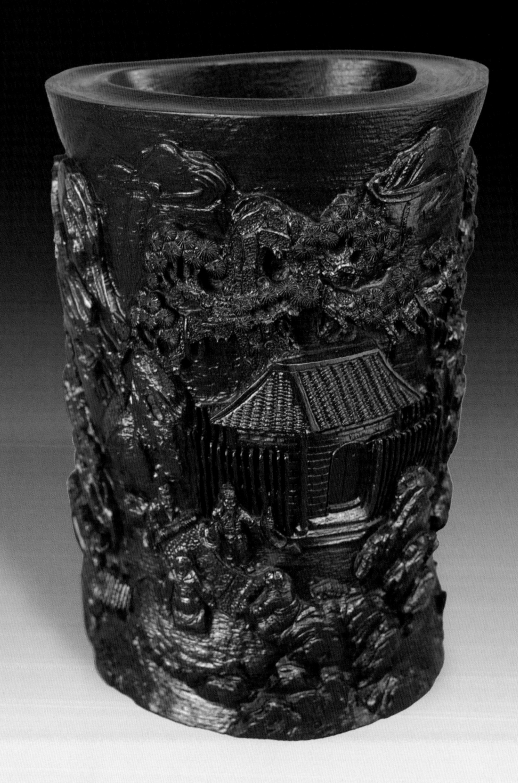

《山林闲趣》 小叶紫檀木 17 × 14 × 24cm

　　金星紫檀木经久色泽古朴凝重，质地沉重密实，适用于
制作实用器件及把玩工艺品。其笔筒采用仿清风格雕刻，整
件作品采用满雕，工艺雕刻手法细腻，近似绘画中的工笔长
卷风格。

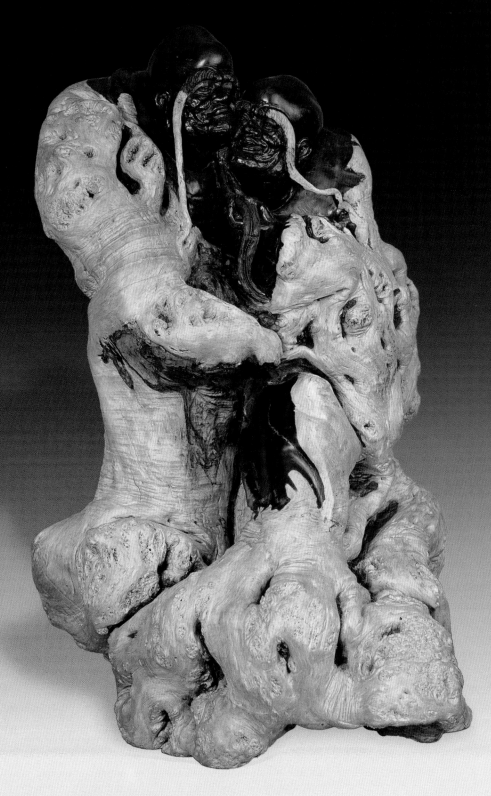

《寿比寿》　紫檀木　43 × 39 × 73cm

　　作品利用天然的根瘤形态，巧妙的雕刻了两位老者并肩同道，挤眉弄眼，形象诙谐的可爱形象。二老比眉比寿，眉毛之长匪夷所思，人物之寿匪夷所想。取名"寿比寿"，寓意太平盛世，百姓安居，得享天年。刀法取意天然，作品朴拙大气。

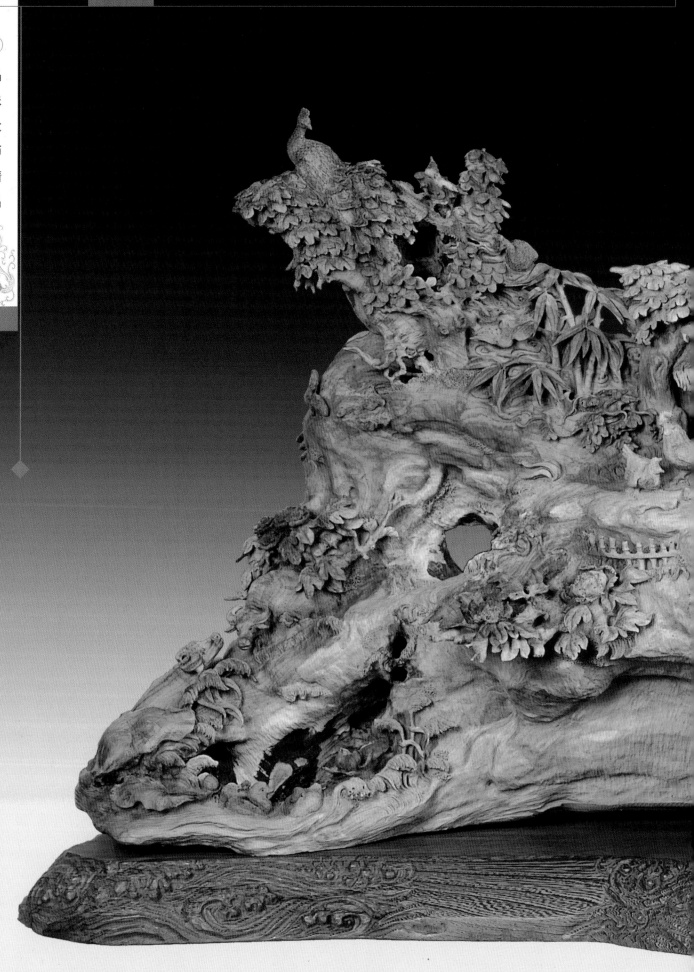

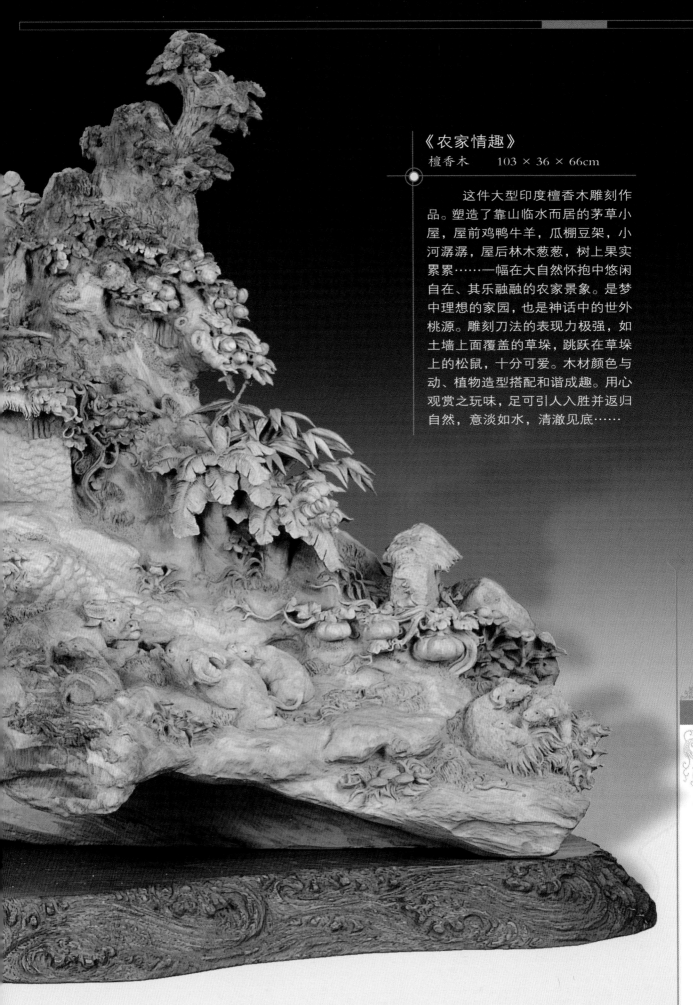

《农家情趣》
檀香木　　　　103 × 36 × 66cm

　　这件大型印度檀香木雕刻作品。塑造了靠山临水而居的茅草小屋，屋前鸡鸭牛羊，瓜棚豆架，小河潺潺，屋后林木葱葱，树上果实累累……一幅在大自然怀抱中悠闲自在、其乐融融的农家景象。是梦中理想的家园，也是神话中的世外桃源。雕刻刀法的表现力极强，如土墙上面覆盖的草垛，跳跃在草垛上的松鼠，十分可爱。木材颜色与动、植物造型搭配和谐成趣。用心观赏之玩味，足可引人入胜并返归自然，意淡如水，清澈见底……

53

李凤荣木雕艺术

《五谷丰收》　　*沉香木*　　38×6×11cm

老树桩下地上摆着一担谷子,箩筐满满当当,小兔子在一边悠闲地啃吃着大白菜的情形,山边竹林葱翠,构图严谨得当,俨然一幅农家丰收的美景!

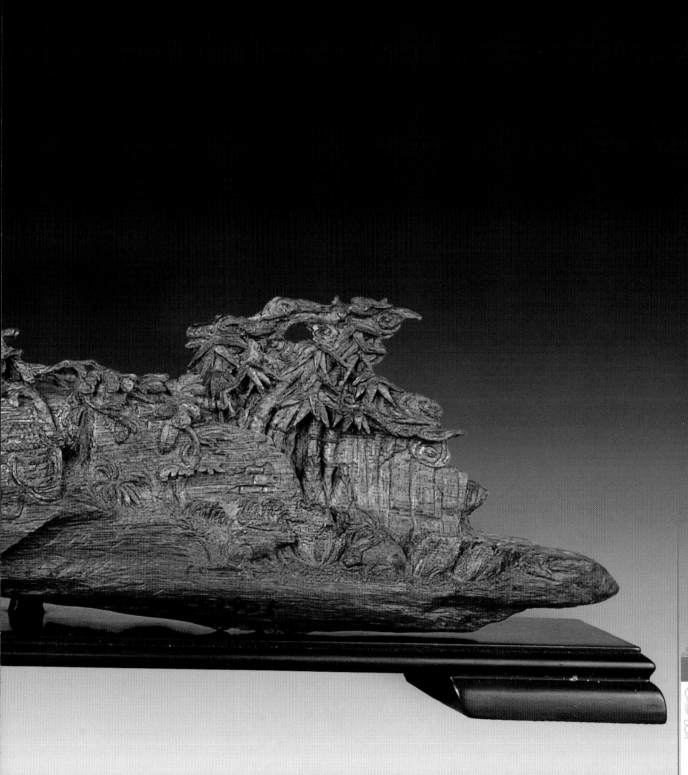

李凤荣木雕艺术

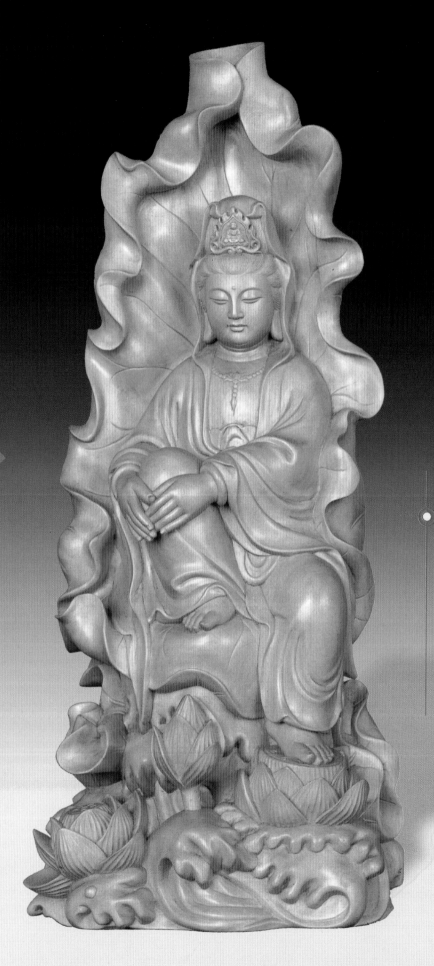

《荷叶观音》
黄杨木　　8×7×28cm

　　这尊坐姿观音一脚踏莲，一脚上曲双手抱膝，坐于一片荷叶之中，叶边层层翻折，宛如被清风吹拂，观音面容端庄秀丽，嘴角含笑，眼神中似乎凝视着脚边朵朵盛开的清莲。黄杨木的色泽鲜艳，纹理细腻，烘托出作品的柔美之处，人物的刻画越显细腻。

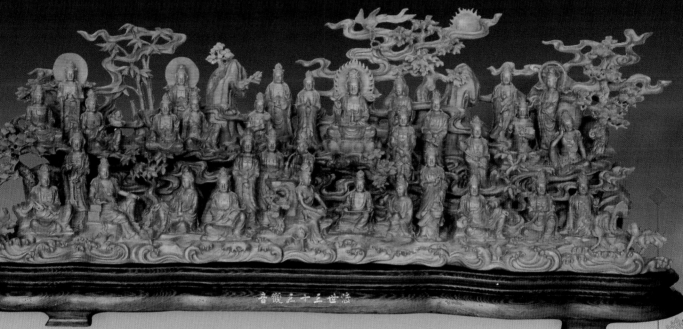

《渡世三十三观音》

檀香木　　75 × 28 × 40cm

　　作品采用印度千年檀香木为雕刻材料,以佛教文化背景为题材。刻画了《观音心经》中班诺波罗蜜多出现的三十三身观音像。意寓有着诸多世间信仰的观音化身渡众,悲心无处不在。作品的雕刻手法精细,融浮雕,透雕,立体雕,镂空雕等于一体,人物形态各异,层次感强,耐人寻味。

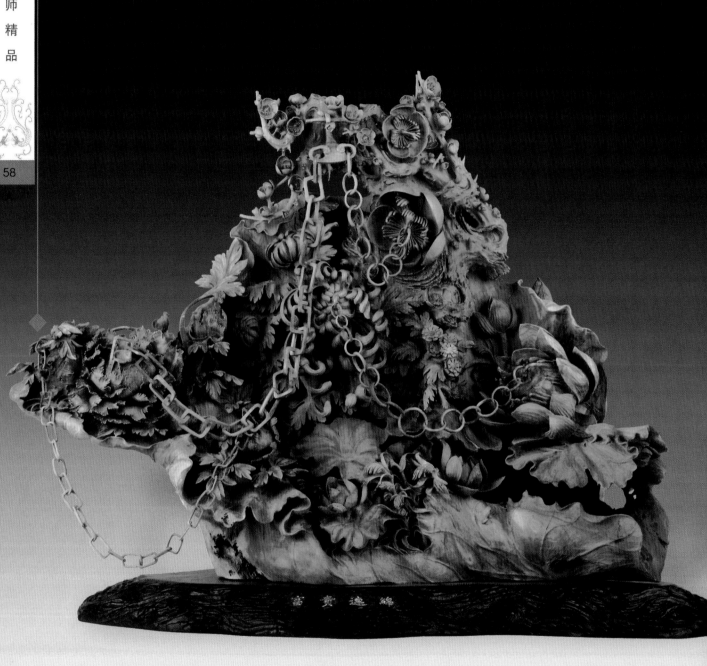

《富贵连绵》 檀香木 46 × 30 × 40cm

作品借鉴于上世纪八十年代牙雕花鸟雕件的风格，以精、细、繁、透的雕刻工艺，利用天然材料的空心通透，进行精心设计和创作。作品中花瓣、叶片轻薄，连环链环环相扣，节节灵动。檀香木的内涵在精细工艺的琢磨后，散发淡淡的油光和清香，作者化腐朽为神奇般地赋予了木头新的生命。

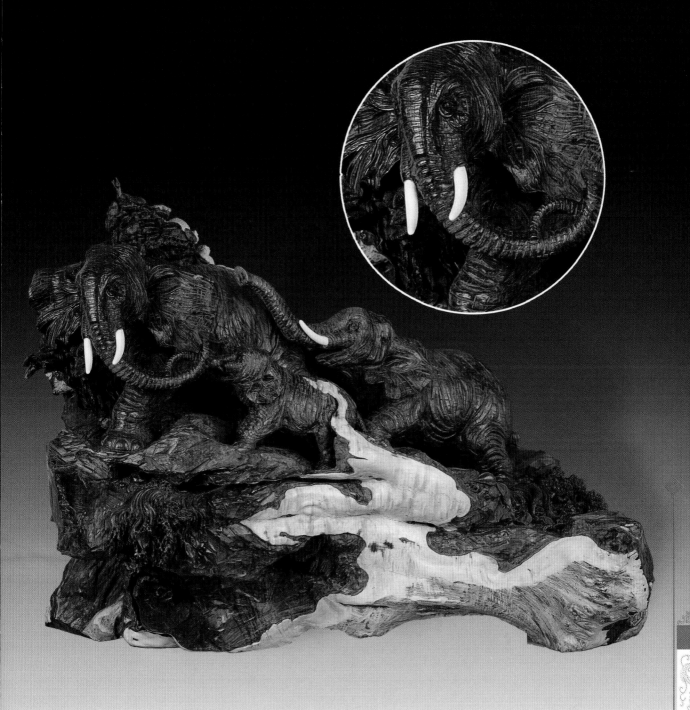

《太平有象》 紫檀木 69 × 43 × 54cm

太平同治平，时世安宁和平。《汉书。王蟒传》载：
"天下太平，五谷成熟。"太平有象即天下太平、五谷
丰登的象征。本件作品作者应用圆雕的技法，刀法过
度自然、严谨，充分显示雕刻家十分成熟的创作理念。

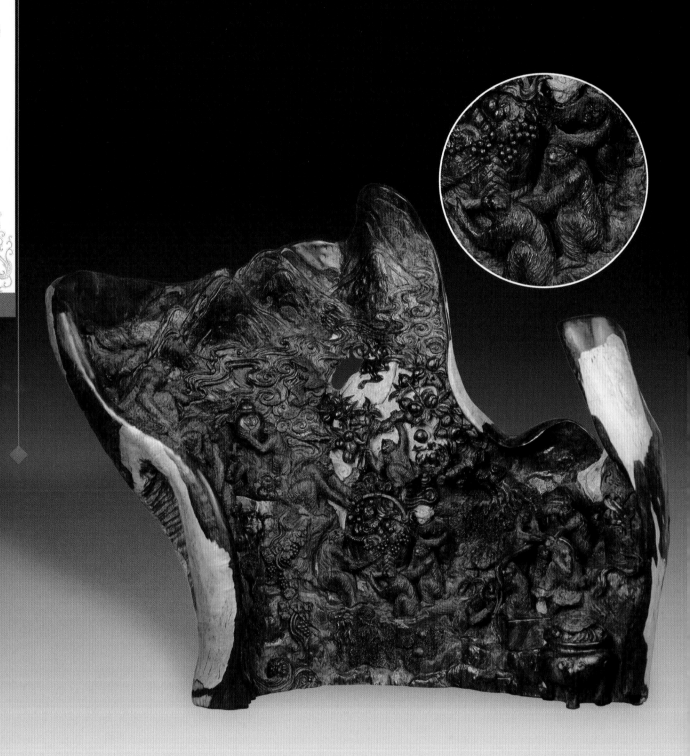

《灵猴献寿》　越南花梨木　　70×30×60cm

　　红褐色半弧形的越南花梨木，形如秋后卷叶，宛如一幅即将打开的画轴，材料背面恰当的留皮，透过树梢望去，尤似一轮明月。云雾缭绕，山峦重重，成群的猴子、猴孙在桃林中嬉戏，美酒佳酿、瓜果满篮……这件作品让人想到神话"西游记"中的花果山。